그림 그리기 전 알아야 할
색채 조화 터치

그림 그리기 전 알아야 할 색채 조화 터치

번뜩이는 영감을 아름다운 그림으로 바꿔주는
마법의 색채 노트

아나 빅토리아 칼데론 지음 * 심지영 옮김

북스힐

지은이 아나 빅토리아 칼데론은 멕시코와 미국 복수국적을 가진 수채화 화가이다. 그녀는 멕시코 툴룸Tulum에서 창의 미술 수업을 운영하며 유럽 전역에서 여름 수채화 수업 여행을 주최하고 있다. 또한 미국의 온라인 학습 커뮤니티 스킬셰어Skillshare와 도메스티카Domestika에서 6만 명 이상의 학생들을 가르치고 있다. 아나의 작품은 미국과 유럽 전역의 소매 판매점에서도 다양하게 만나볼 수 있으며, 온라인에서는 인스타그램(@anavictoriana)과 유튜브(Ana Victoria Calderon), 페이스북(Ana Victoria Calderon Illustration)에서 더 많이 확인할 수 있다. 현재는 멕시코시티에서 남편과 세 마리의 고양이와 함께 살고 있으며, 저서로는 『나 혼자 그린다, 수채화』가 있다.

옮긴이 심지영은 미국 SAIC(시카고 미술대학)에서 순수미술 학사 학위를 받았다. 글밥 아카데미를 수료하고 현재 번역 바른번역에서 전문 번역가로 활동하고 있다.

그림 그리기 전 알아야 할 색채 조화 터치

초판 1쇄 인쇄 | 2022년 6월 20일
초판 1쇄 발행 | 2022년 6월 25일

글쓴이 | 아나 빅토리아 칼데론
옮긴이 | 심지영
펴낸이 | 조승식
펴낸곳 | 도서출판 북스힐
등록 | 1998년 7월 28일 제22-457호
주소 | 서울시 강북구 한천로 153길 17
전화 | 02-994-0071
팩스 | 02-994-0073
홈페이지 | www.bookshill.com
이메일 | bookshill@bookshill.com

ISBN 979-11-5971-436-8
정가 15,000원

자신만의 우주를 만들고 있는
화가들에게 이 책을 바친다.

차례

실용 색채 이론

영감을 받은 색채 팔레트

영감 보드에 다양한 시각적 자료의 아름다운 색감을 담아내고 특징 그림 자유롭게 그리기

들어가며

2016년에 나는 여동생 매기와 한 콘퍼런스에 참석했다가 근처 애리조나주에 있는 세도나에서 며칠 동안 머물게 되었다. 크리스털 가게와 보텍스 에너지vortex energy(지구의 강력한 에너지로 치유, 명상 등에 도움이 된다고 알려져 있다-옮긴이)에 관한 갖가지 흥미로운 이야기를 많이 들어왔기에 이 신비한 장소를 방문하게 되었다. 과연 들었던 그대로였지만 이곳에서 붉은 사암에 주황빛 하늘이 비쳐 붉게 빛나는 눈부시게 아름다운 풍경을 볼 것이라고는 꿈에도 생각지 못했다. 사진으로도 볼 수 있으나 실제로 목격했을 때 백배는 더 큰 감동이 느껴지는 광경이었다.

로키산맥 인근에서 태어났지만 거의 열대 지방에서 자랐기 때문에 이런 풍경은 내게 매우 강렬한 인상을 주었다. 그전까지 내가 일상적으로 사용했던 색은 항상 밝은 터키옥색의 카리브해나 칸쿤의 울창한 정글에서 자라는 다양한 식물로부터 영향을 많이 받았었다. 처음 보는 붉고 따뜻한 흙색 계열의 색채는 내 마음을 설레게 했고 어떤 아이디어를 하나 떠올리게 했다. 나는 세도나에 머무는 동안 하이킹하며 특별한 곳에 갔을 때 선인장 군락, 암석, 보텍스 에너지가 나오는 바위 꼭대기를 밟고 서 있는 내 맨발, 밝게 빛나는 하늘 등을 휴대 전화로 찍었다. 그리고 그 자리에서 바로 사진을 편집해서 내가 목격한 대상의 색조와 색감을 정확하게 담아내려고 했다.

집에 돌아와서는 사진을 출력하고 각 사진에서 얻은 영감을 토대로 영감 보드를 만들

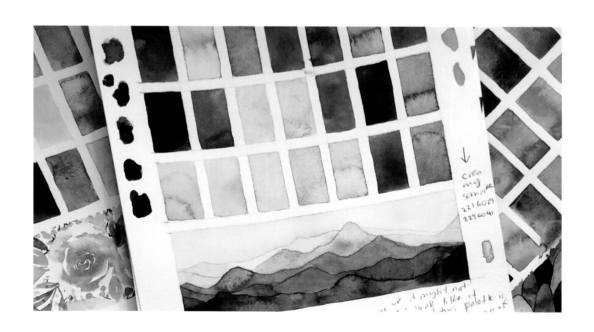

었다. 영감 보드에는 사진에 담았던 대상 및 풍경과 관련해 색채 팔레트(색상 견본)를 만들어 제시하고 그 아래에는 특징 그림, 즉 특징적인 무늬나 풍경 등을 작게 그렸다. 사진을 색채 팔레트와 작은 그림 옆에 같이 두고 보니 만족감이 밀려들면서 자연과 새로운 경험에서 영감을 얻는 일이 화가의 성장에 얼마나 큰 영향을 미치는지 깨닫게 되었다.

내 창의 미술 수업에 참여하는 학생들에게도 이 깨달음을 알려주고 싶어서 수업을 야외 미술 워크숍 형식으로 바꾸게 되었다. 마야 정글이든 시칠리아든 모로코든 그 주변 지역은 모두에게 낯선 곳이었고, 나는 영감 보드를 만드는 창의 활동이 현지 색채에 익숙해지며 다음 작품의 아이디어를 얻고 새로운 환경에 적응하는 데 매우 효과적이라는 것을 알았다. 이제 워크숍마다 먼저 영감 보드를 만드는 활동으로 시작하는데, 그렇게 하면 일주일 동안 즐거운 분위기에서 그림을 그릴 수 있게 된다.

애리조나 여행을 다시 떠올려보니 그때가 내 그림 인생의 전환점이 된 시기라는 생각이 든다. 애리조나 여행에서 목도한 색채와 풍경이 내 주변에 가득한 것을 보니 그때부터 이 여행 경험이 나만의 색채와 그림의 주제에 녹아들었다는 것을 확실히 알겠다. 세도나에서 시작된 이러한 하나의 창의 활동에서 처음 이 책에 대한 아이디어를 얻게 되었는데 여기서 멈추지 말아야겠다는 생각이 들었다. 색상 견본을 만들고 특징 그림을 그리는 연습을 통해 창의성을 자극하고 새로운 그림 주제를 발전시켜나가면 어떨까? 훌륭한 화가들도 가끔은 슬럼프에 빠졌다고 생각하거나 자신들의 그림이 다 비슷비슷해 보이기 시작할 때가 있다. 나도 유사한 경험을 많이 해봤는데 영감 보드를 만드는 간단한 창의 활동이 화가로서 부담감을 내려놓고 새로운 아이디어와 주제에 친숙해지는 데 도움이 될 수 있다.

이 책에는 도시부터 시대, 예술 사조, 사람, 꽃 장식, 풍경, 하늘에 이르기까지 창의적인 자극을 줄 수 있는 여러 주제가 담겨 있다. 나는 어떻게 조색을 활용해 창작을 위한 분위기를 조성할 수 있는지, 어떻게 사진에서 한 요소를 선택해 새로운 작품으로 만들어낼 수 있는지를 보여주고자 한다. 암석 지형에서 영감을 받아 특징적인 무늬를 묘사하고 이를 나중에 구상 중이던 풍경화를 그리는 데 접목할 수도 있고, 고대 태국 그림에 있는 파도를 보고 기발한 생각이 떠올라 그 하나의 요소에서 시작해 자신만의 작품을 만들 수도 있다. 나는 항상 자신만의 그림 스타일과 미적 가치관을 고수하면서도 사소한 특징들을 창의적인 자극제로 받아들이라고 조언한다. 찬란하고 아름다운 세상에서 발견한 대상과 머릿속으로 상상한 이미지를 조합해 자신만의 특별한 세계를 만드는 것이 목적이기 때문이다.

기본적인 색채 지식은 갖고 있으면 확실히 도움이 되며 이 책에서도 다룬다. 하지만 결국 자신의 느낌과 직감을 활용하는 것이 가장 중요하다고 생각한다. 이를 통해 그림에 개성이 생긴다. 이 책을 도구로 사용하면 좋겠다. 관심을 끄는 이미지에는 무언가가 있다. 그것을 붙잡고 그림을 그리기 바란다.

실용 색채 이론

색상환

색 혼합을 이해하려면 먼저 색상환color wheel을 익히고 자신의 느낌과 직감을 활용하는 것이 좋다. 다들 학교에 다니던 중에 혹은 언젠가 미술용품 케이스 뒷면에서 무지개색의 원형 차트를 본 적이 있을 것이다. 색의 삼원색이 빨강, 노랑, 파랑이라는 기본 지식도 이미 알고 있을 수 있다.

삼원색 중에 두 가지 색을 혼합하면 2차색이 나오는데 빨강과 노랑을 섞으면 주황이, 노랑과 파랑을 섞으면 초록이, 파랑과 빨강을 섞으면 보라가 나온다.

다음으로 3차색을 만들려면 원색과 2차색을 혼합하면 되는데 초록과 파랑을 섞으면 터키옥색 또는 녹청색이 나온다. 보통 3차색은 이름에 두 가지 혼합 색상이 모두 들어가며 레드 오렌지(주홍), 오렌지 옐로(귤색), 옐로 그린(연두), 그린 블루(녹청), 블루 바이올렛(청보라), 바이올렛 레드(자주)가 있다.

아래에 색상환을 예시로 그려놓았다. 작은 동그라미는 각각의 색을 나타내고 수채 물감의 특성과 그에 따른 혼색을 나타내고자 색상마다 보색, 다른 말로 반대색을 살짝 섞은 그러데이션 원형 차트를 만들었다. 보색은 다른 몇몇 색채 배색과 함께 색상환에서 매우 중요한 개념이다.

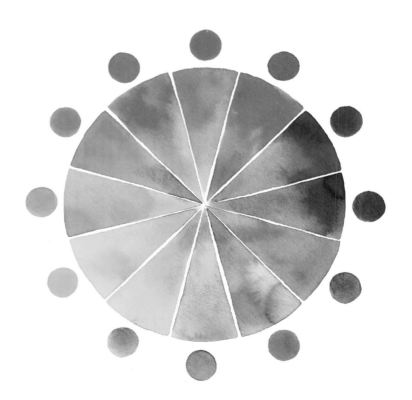

색채 조화

색상환을 기준으로 재료와 표현 기법에 따라 달라지는 색채 조화가 많이 있다. 기본적인 색채 이론은 수채화에서나 인테리어 디자인에서 모두 비슷하지만 재료의 특성으로 인한 차이점과 수채 물감만의 독특한 특징이 몇 가지 있다. 이 책과 관련된 특징적인 색채 조화를 몇 가지 꼽아보면 다음과 같다.

단색 Monochromatic

색채 이론에서 단색은 보통 명색조와 톤, 암색조에 따라 달라지는 단일 색을 의미한다. 단색 배색을 만들 때 특정 색상에 흰색(명색조)이나 회색(톤), 검은색(암색조)을 섞는 경우가 있지만 이 책에서는 수채 물감의 특성에 맞게 순색을 쓰려고 한다. 수채 물감의 가장 큰 매력은 물의 양을 조절해 한 가지 색으로 명도를 다양하게 표현할 수 있다는 것이다. 그래서 이 책에 나오는 단색은 물의 양을 다르게 섞은 기조색을 의미하는 경우가 대부분일 것이다. 아래 그림을 보면 파란 물감이 어떻게 물에 희석되어 불투명도와 투명도가 다른 단색의 조화를 이루는지 확인할 수 있다.

파란색의 단색 배색

유사색Analogous

유사색 배색은 색상환에서 나란히 붙어 있는 색의 조합이라서 매우 보기 좋다. 대비가 뚜렷하지 않고 서로 조화로우며 보기 편안하다. 유사색 조화의 한 예로 자주, 보라, 청보라, 파랑의 조합이 있다. 또 다른 대표적인 예는 노랑, 연두, 초록, 녹청의 조합으로 흔히 자연이나 식물, 석양에서 발견된다.

보색Complementary

보색으로 다시 돌아가서 15쪽 그림에 있는 주황과 파랑을 예로 들어보겠다. 두 색이 색상환에서 서로 마주하고 있는 것을 볼 수 있다. 간단히 말해 주황에는 파란색이 없고 파랑에는 주황색이 없다는 것을 의미한다. 보색은 색채 이론에서 가장 중요한 개념이라고 생각하는데, 상대 색에 대비 효과를 주어 도드라져 보이도록 보완해주고 특정 색상을 어둡게 만들거나 그 채도를 낮출 때 자주 사용되기 때문이다.

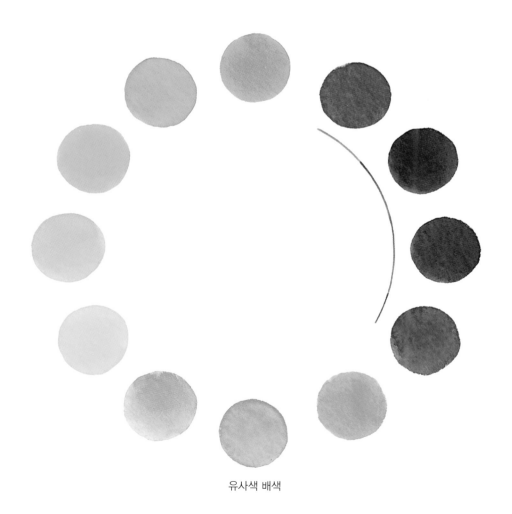

유사색 배색

예를 들어, 노랑과 보라는 초록과 빨강처럼 서로 보색이다. 팔레트에 밝은 노란색이 있지만 정말 필요한 색은 진한 겨자색이라고 가정해보자. 이 색을 만드는 조금 참신한 방법은 보라색을 약간 섞는 것이다. 그렇게 하면 갈색이나 검은색을 섞을 때처럼 채도를 떨어뜨리지 않으면서 노란색을 진하게 만들 수 있다.

벽돌색을 만들고 싶으면 어떻게 해야 할까. 팔레트에 원색만 있을 경우 빨강에 초록을 약간 섞으면 바로 진하고 어두운 빨간색이 나올 것이다.

이런 방식으로 조색하면 그림을 은은하게 보완해줄 언더톤undertone이 있는 아름답고 자연스러운 색을 얻게 된다. 보색은 색채 이론의 기본 개념이기도 하지만 색을 혼합하는 데 꼭 필요하므로 이 책에서 여러 차례 언급될 것이다.

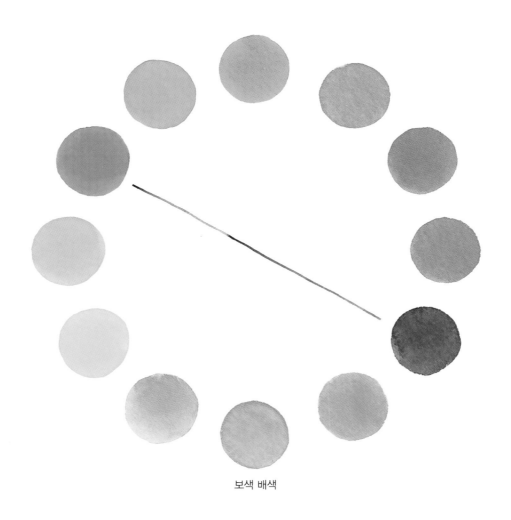

보색 배색

분할 보색Split-Complementary

보색 배색을 변형한 이 유형은 기준이 되는 한 가지 색과 색상환에서 반대편에 있는 보색의 양옆에 자리한 두 가지 색을 포함한다. 예를 들어 초록과 빨강이 보색이면 분할 보색은 빨강, 연두, 녹청이 된다. 또 다른 예로 노랑, 자주, 청보라가 있다. 이 유형의 배색은 대표 보색 배색처럼 대비가 뚜렷하지만 긴장감이 덜하다. 두 가지 분할 보색은 서로 비슷하며 맞은편에 있는 기준이 되는 색과 반대되면서도 일반적인 보색처럼 완전히 상반되지는 않는다.

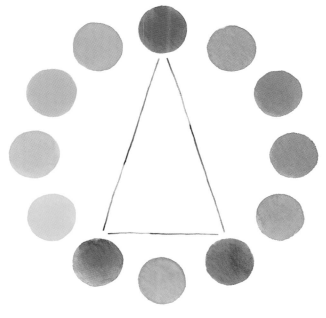

분할 보색 배색

3색Triadic

3색 배색은 색상환에서 서로 균일하게 떨어져 있는 세 가지 색상으로 구성된다. 3색 배색을 이용하는 화가들은 보통 한 가지 색을 주조색으로 쓰고 다른 두 가지 색을 강조색으로 사용한다. 예를 들어 주조색이 귤색이면 강조색으로 자주와 녹청을 사용한다. 색상환에서 서로 균일하게 떨어져 있는 색이 선택되므로 3색 배색은 색채 배색 중에서 가장 다양하다.

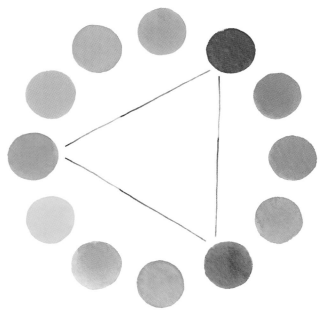

3색 배색

4색 Tetradic

4색 배색은 색채가 풍부하며 난색(따뜻한 색)과 한색(차가운 색)이 어우러져 있다(18쪽 참고). 네 가지 색으로 조합하려면 보색마다 두 가지 분할 보색을 선택해야 한다. 옆의 그림에서는 연두, 녹청과 어우러지도록 맞은편의 주홍과 자주를 선택했는데 서로 대비되면서도 제법 편안하게 느껴진다. 4색 배색은 색이 더 다양하고 두 쌍의 색은 맞은편에 있는 색과 서로 대비되면서도 조화를 이루며, 색상환에서 직사각형의 형태를 이루고 있다.

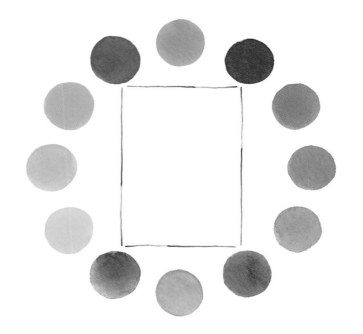

4색 배색

색과 온도감

색상환을 가운데로 나누면 한쪽은 파랑, 보라, 초록 계열의 한색으로, 다른 한쪽은 빨강, 주황, 노랑 계열의 난색으로 구분된다.

초록과 보라 계열의 색은 각각 노란색이나 빨간색이 섞인 비율에 따라 한색이 될 수도 있고 난색이 될 수도 있다.

초록: 혼합색에서 파랑보다 노랑이 더 진하면 이끼색 같은 따뜻한 녹색이 되고 노랑보다 파랑이 더 진하면 터키옥색이나 청록색 같은 차가운 녹색이 된다.

보라: 혼합색에서 빨강이 더 진하면 담자색이나 포도주색 같은 따뜻한 보라색이 되고 파랑이 더 진하면 진남색이 된다.

회색과 갈색 계열 같은 중성색은 원형 색상표에 보통 포함되지 않지만 여기에서 같이 언급하는 이유는 주된 느낌을 크게 바꾸지 않으면서 난색이나 한색에 섞어서 사용할 수 있다는 것을 보여주기 위해서다.

중성색에도 있는 온도감

보통 중성색이라 불리는 회색과 갈색은 따뜻한 색채 조합과 차가운 색채 조합에 다 잘 어울리지만 중성색도 난색 또는 한색으로 분류될 수 있다. 검은색도 안료에 따라 따뜻해 보이거나 차가워 보일 수 있다.

온도감 발색표

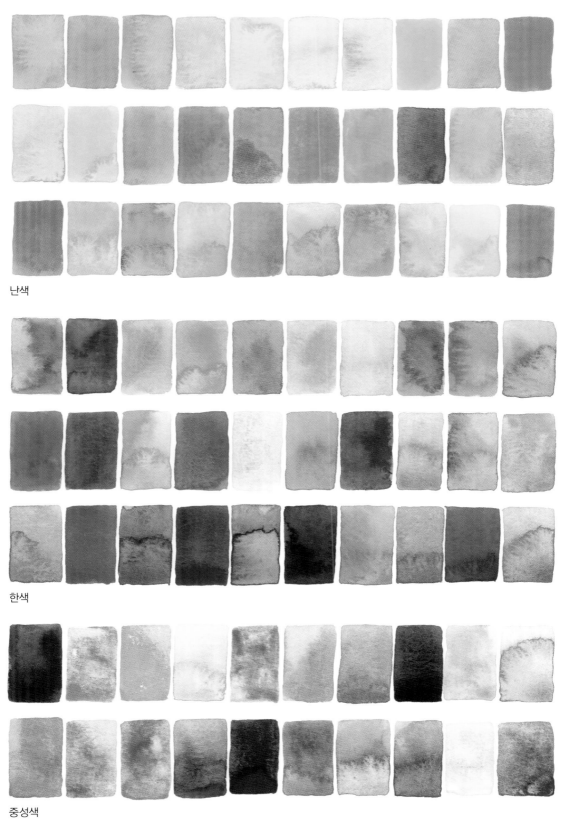

난색

한색

중성색

난색과 한색의 차이

당신이 화가이거나 색에 특히 민감한 사람이라면 색이 예술 작품 및 디자인 작품의 분위기에 엄청난 영향을 끼칠 수 있다는 사실을 이미 알고 있을 것이다. 색은 인간의 심리, 기억, 감정과 깊이 연관되어 있다. 내가 수업할 때마다 하는 실험을 여러분과 공유하고자 한다. 대학에 다닐 때 어떤 교수님께 배운 것인데 매우 효과적이고 유익하다.

1. 먼저 좋아하는 그림 도안을 고른다. 풍경, 동물, 해 또는 달, 인물, 캐릭터 등 어떤 것이든 상관없다. 나는 꽃 그림 도안을 골랐다.
2. 수채화 종이 두 장에 선택한 도안을 대고 그리거나 똑같이 따라 그린다. 한 장은 따뜻한 톤의 색으로만 칠하고 다른 한 장은 차가운 톤의 색으로만 칠한다. 색칠하기 전에 먼저 발색해보고 난색인지 한색인지 확인한다.

똑같은 도안이지만 느낌이 다를 것이다. 색칠을 끝내면 두 그림의 분위기가 매우 다르다는 것을 알게 되는데 색의 온도감에 따라 날씨와 시간조차 다르게 느껴질 수 있다. 나는 내가 그린 오른쪽 페이지의 두 그림에서 각기 다른 느낌을 받았다. 한쪽이 다른 쪽보다 더 뛰어나다는 것이 아니라 그저 서로 달랐다. 여러분도 실험해보면 색의 힘에 놀랄 것이다.

창작을 위한 도구로 색 사용하기

색에서 영감을 받아 어떤 새로운 것을 시도하게 될 수도 있다. 나는 난색과 한색의 비교 실험에서 난색 계열을 먼저 칠한 뒤 한색 계열을 칠했다. 꽃을 차가운 색으로 칠하면서 배경은 어두운 파란색을 쓰기로 했는데 문득 반짝이는 별을 넣어야겠다는 생각이 들었다. 어두운 파란색을 사용하겠다는 결정만으로 어떤 특정한 디테일을 넣어야겠다는 생각이 떠오른 것이다. 색이 우리를 어떻게 이끌어줄 수 있는지 보여주는 사소하지만 중요한 사례이다. 내가 두 그림에서 받은 느낌과 여러분의 느낌이 같아야 할 필요는 없다. 이 실험의 목적은 색을 어떻게 사용하는지에 따라 작품이 달라지고 화가 자신과 관람객의 반응이 바뀔 수 있다는 것을 이해하는 데 있다. 색은 정말 강력한 수단이다. 관찰자의 마음을 움직이고 그림의 주제를 돋보이게 하는 색채 조합을 만드는 일은 그림을 그리는 과정 중에 무척 흥미롭고 매력적인 부분이다.

이 그림 도안을 사용해 따뜻한 톤과 차가운 톤에 대한 감정적 반응을 알아보았다. (실제 크기의 도안은 140쪽에 있다.)

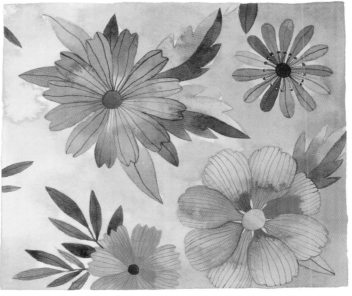

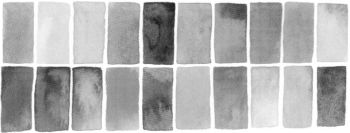

난색의 그림은 아래의 표현과
느낌을 떠올리게 했다.

열대 지방
축하
역동
흥분
낮
아침
햇빛
행복하다
즐겁다
뜨겁다
눈길을 끈다
습하다

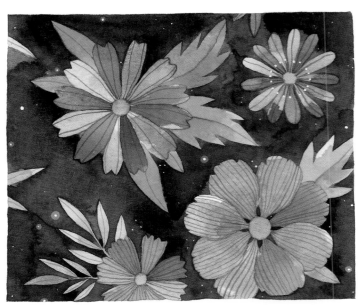

한색의 그림은 아래의 단어를
연상시켰다.

거리감
미스터리
밤
슬픔
사색
나른함
휴식
평온
춥다
차분하다
생각에 잠기다
우울하다

색채 팔레트를 위한 수채 물감

마음에 드는 색을 찾기 위해 이미 가지고 있거나 사용해보고 싶은 물감을 실험하는 일은 조색에서 큰 부분을 차지한다. 이 책 전반에 걸쳐 내가 좋아하는 색과 그 이유가 포함된 유용한 몇몇 정보를 나누려고 한다. 그렇지만 각자 가지고 있는 물감 중에서 마음에 드는 색을 따로 골라보기 바란다.

근사한 색채 팔레트를 만들고 멋진 그림을 그리기 위해 이 책에 나온 물감을 꼭 갖춰야 할 필요는 없다(이 책에서 색채 팔레트는 어떤 주제나 목적에 맞게 선택된 색채 모음이나 그 색채들의 발색표를 의미하는 단어로 사용했다-옮긴이). 실험해보며 좋아하는 물감을 찾아내는 일은 미술을 하는 데 있어 매우 특별한 경험이다. 내가 특별하고 독특하다고 생각하는 물감들을 아래에 정리했다.

고체 물감

나는 고체 물감 세트를 기본 물감으로 사용한다. 보통 고체 물감 세트는 혼색할 수 있는 팔레트가 부착되어 나오는데 나는 대체로 그 팔레트에 물감을 섞고 좋아하는 튜브 물감이나 액상 물감을 추가로 혼합해서 나만의 색을 만든다. 자주 사용하는 유명한 고체 물감 브랜드 세 가지는 윈저 앤 뉴튼Winsor & Newton, 쉬민케Schmincke, 시넬리에Sennelier이다.

내가 처음으로 구입한 대형 고체 물감 세트는 윈저 앤 뉴튼 제품으로, 나는 지금까지 써본 여러 브랜드의 옐로 오커Yellow Ochre 중에 윈저 앤 뉴튼의 옐로 오커만큼 마음에 드는 색을 찾지 못했다. 자주 사용하는 물감 중에 흙색 계열이 많은데 윈저 앤 뉴튼의 옐로 오커는 질감이 완벽하고 너무 밝지도 진하지도 않다.

내가 두 번째로 산 대형 고체 물감 세트는 쉬민케 제품이고 지난 5년간 거의 매일 사용했다. 품질이 매우 좋으며 그중에서도 눈여겨볼 색은 다음과 같다.

잉글리시 베니션 레드English Venetian Red: 쉬민케의 갈색 계열은 대체로 다 뛰어나지만 특히 주황빛이 살짝 도는 이 벽돌색은 불투명도와 밝기가 완벽하다.

존 브릴리언트 다크 Jaune Brilliant Dark: 크림빛이 도는 불투명한 수채 물감으로 연노란색이다. 나는 인물화를 그리지 않지만 피부색을 표현하기에 훌륭한 색이라고 들었다.

마지막으로 가장 최근에 산 고체 물감 세트는 프랑스 브랜드 시넬리에 제품이다. 쉬민케와 품질이 비슷하지만 두 브랜드에서 내가 좋아하는 물감이 따로 있다.

다이옥사진 퍼플 Dioxazine Purple: 진하고 선명한 순수 보라색이다.

시넬리에 오렌지 Sennelier Orange: 밝고 선명한 주황색이며 따뜻한 톤을 만들 때 사용하기 좋은 물감이다.

브라운 핑크 Brown Pink: 채도가 낮은 올리브색에 이런 이름이 붙었다는 것은 미스터리지만 시넬리에만의 아름답고 독특한 색상이다.

옐로 디프 Yellow Deep: 내가 매우 좋아하는 따뜻한 노란색으로 아주 밝고 화사한 물감이다.

코발트 바이올렛 라이트 휴 Cobalt Violet Light Hue: 광택이 많이 나고 선명하며 고체 물감 세트에 들어 있으면 정말 좋은 따뜻한 자주색이다.

오페라 로즈 Opera Rose: 선명한 보라 계열의 색을 만들 때 파랑 계열의 색과 섞으면 좋은 밝은 분홍색이다.

에메랄드 그린 Emerald Green: 차갑고 선명하며 밝은 녹색이다.

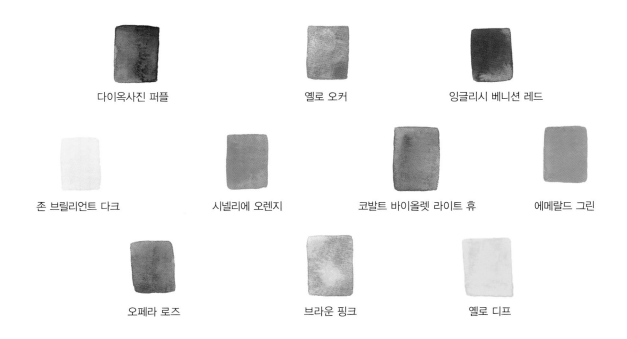

다이옥사진 퍼플 옐로 오커 잉글리시 베니션 레드

존 브릴리언트 다크 시넬리에 오렌지 코발트 바이올렛 라이트 휴 에메랄드 그린

오페라 로즈 브라운 핑크 옐로 디프

튜브 물감

아래의 튜브 물감은 각각 다른 이유로 내게 모두 특별하다. 대체로 홀베인Holbein의 튜브 물감을 꾸준히 사는 편인데 홀베인에는 매우 독특한 색의 물감과 유용하게 사용할 수 있는 품질이 좋은 불투명 수채 물감이 몇 가지 있다. 내가 좋아하는 홀베인의 튜브 물감은 다음과 같다.

오페라Opera: 밝은 형광 분홍색이다. 몇몇 브랜드에서 같은 색상의 물감을 사용해봤는데 홀베인 물감이 더 부드럽고 색이 가장 강렬하다.

셸 핑크Shell Pink: 파스텔 톤의 분홍색으로 조금 불투명하며 구아슈와 비슷하다.

라벤더Lavender: 불투명 수채 물감으로 피콕 블루peacock blue와 섞으면 연한 청보라색 대용으로 사용하기 좋다.

라일락Lilac: 다른 브랜드에서는 찾지 못한 파스텔 색조의 연한 보라색이다.

리프 그린Leaf Green: 밝고 선명해서 거의 형광빛을 띠는 연두색이다.

피롤 레드Pyrrole Red: 색감이 좋은 따뜻한 빨간색이다.

비리디언 휴Viridian Hue: 밝고 선명한 진녹색으로 초록 계열의 색을 다양하게 만들 때 기조색으로 사용하기 좋다.

다니엘 스미스Daniel Smith 또한 내가 특히 즐겨 쓰는 튜브 물감 브랜드로, 과립형의 질감이 좋은 천연 안료 물감이 종류별로 있다. 아래는 내가 선호하는 다니엘 스미스 물감이다.

코발트 블루Cobalt Blue: 대표적인 기본 파란색으로 차가운 톤의 색을 다양하게 만들 때 섞어서 쓰기 좋다.

퀴나크리돈 디프 골드Quinacridone Deep Gold: 디프 골드라고도 불린다. 선명한 색조와 흙색의 과립이 마음에 든다. 녹슨 주황색이다.

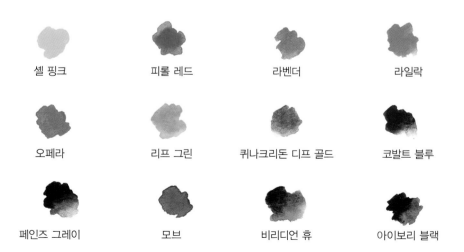

셸 핑크	피롤 레드	라벤더	라일락
오페라	리프 그린	퀴나크리돈 디프 골드	코발트 블루
페인즈 그레이	모브	비리디언 휴	아이보리 블랙

페인즈 그레이Payne's Gray: 검은색 대용으로 쓰기에 좋다. 밤하늘을 색칠하기에 적절하다.

아이보리 블랙Ivory Black: 그렇다, 검은색에도 다양한 색조가 있다. 이 검은색은 반투명하고 따뜻한 색이다.

내가 사용하는 색은 대부분 윈저 앤 뉴튼의 대형 고체 물감 세트에 포함되어 있어서 같은 브랜드의 튜브 물감은 많이 없지만 특별히 즐겨 쓰는 물감이 하나 있다.

모브Mauve: 진하고 따뜻하며 선명한 자주색이다.

액상 물감

닥터 마틴Dr. Ph. Martin's은 지금까지 써본 브랜드 중에 물감의 색이 월등히 밝아서 고체 물감 세트와 함께 사용하면 정말 좋다. 달리 말하면 닥터 마틴의 물감은 색이 매우 밝아서 단독으로 쓰는 경우는 거의 없고 나만의 특별한 혼합색을 만들 때 고체 물감과 튜브 물감에 닥터 마틴의 액상 물감을 조금 섞는다.

닥터 마틴의 액상 물감은 안료가 아니라 염료 기반으로 되어 있어 색이 매우 밝고 형광빛을 띠는 경우도 있다. 나는 닥터 마틴의 고발색 수성 컬러 라인을 가장 즐겨 사용한다. 닥터 마틴의 물감 중에서 매우 특별하다고 생각하는 색은 아래와 같다.

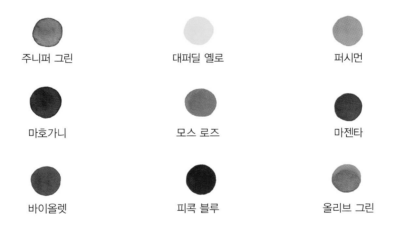

주니퍼 그린 대퍼딜 옐로 퍼시먼

마호가니 모스 로즈 마젠타

바이올렛 피콕 블루 올리브 그린

이 색들을 좋아하는 공통적인 이유는 모두 굉장히 밝고 선명하다는 것이다.

흰색 구아슈 조색 기법

조색할 때, 특히 파스텔 색조를 만들 때 나는 흰색 구아슈gouache를 조금 섞으라고 이야기하곤 한다. 엷게 발리는 투명한 농도보다 가루가 섞인 것 같은 진한 농도를 원한다면 아주 유용한 방법이다. 홀베인의 구아슈가 좋지만 사실 브랜드는 상관없다.

영감을 받은
색채 팔레트

엄격한 데 스테일

대학교에서 미술사를 공부할 때 데 스테일De Stijl이 너무 독특해서 줄곧 눈에 들어왔다. 영어로 '더 스타일The Style'을 의미하는 데 스테일은 1917년에 시작된 네덜란드의 예술·건축 운동이다. 신조형주의Neoplasticism라고도 알려진 이 예술 사조는 검은색, 흰색, 회색, 원색(빨강, 노랑, 파랑)의 세로선과 가로선, 직사각형의 형태만 사용해야 하는 등 엄격한 규칙이 많다.

데 스테일의 색채 팔레트에 필요한 원색으로 가장 순색의 물감을 사용한다. 예를 들어, 코발트나 로열 블루 같은 중성 톤의 파란색이 보라색에 가까운 인디고나 네이비, 또는 녹색에 가까운 터쿼이즈turquoise보다 더 적합하다.

오른쪽 페이지의 영감 보드inspiration board 하단에 있는 특징 그림은 나만의 데 스테일 작품을 그려본 것이다.

> **표현 기법 노트**　이 예술 사조는 제약이 많아서 견본을 만들기가 어렵다. 오른쪽 페이지의 영감 보드에 제시한 색채 팔레트를 보면 검은색과 삼원색만 썼지만 수채화의 특성에 맞게 색상마다 물의 양을 조절해 각기 다른 명도를 만들어서 시각적인 변화를 주었다. 이 책에서 유일하게 색을 혼합하지 않은 색채 팔레트이다.

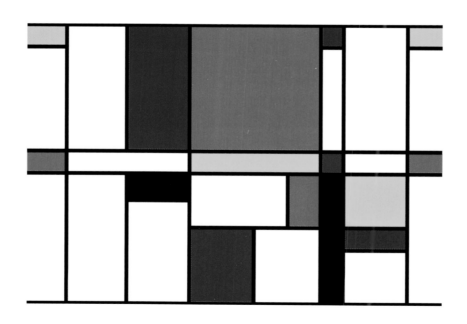

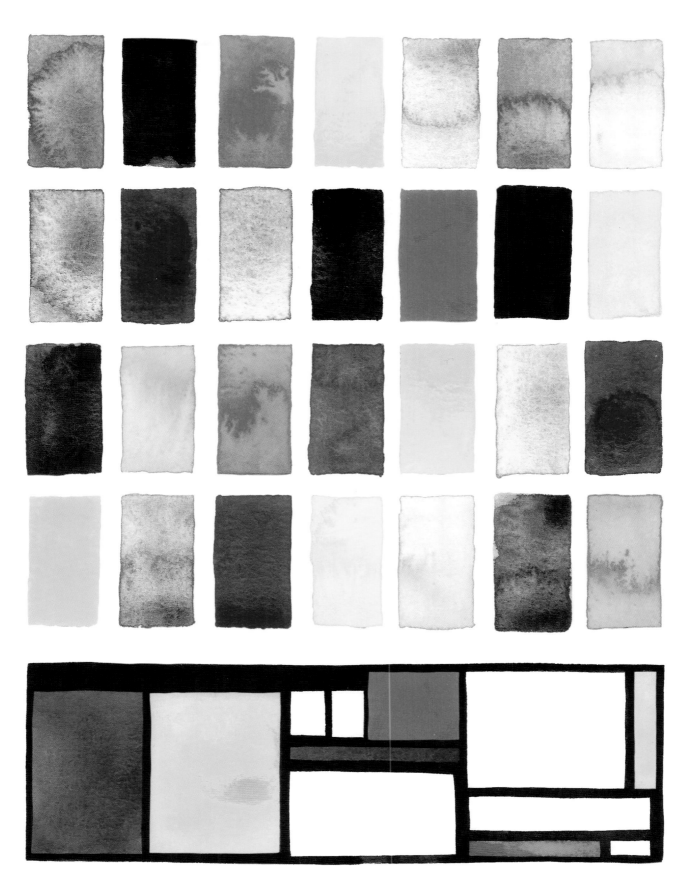

아른아른 빛나는 인상주의

19세기 파리를 중심으로 시작된 인상주의Impressionism는 반복되고 비교적 자잘한 특유의 붓 터치와 반사광을 은은하게 묘사하는 밝은 톤의 색채로 유명하다.

　이 예술 사조의 명칭은 프랑스의 한 미술 평론가가 클로드 모네의 1872년 작 「인상, 해돋이」의 화풍을 풍자한 논평에서 비롯되었고 그래서 '인상주의'라는 이름이 붙었다. 또 다른 인상주의 작품으로 모네의 1880년 작 「여름의 베퇴유」가 있다. 센강의 풍경이 담긴 이 그림에서 수면에 반짝이는 빛을 표현한 반복적인 붓 터치를 보면 모네가 빛을 정확하게 묘사하는 데 중점을 두었다는 것을 알 수 있다.

　인상주의를 기리는 의미로 나는 짧은 붓 터치를 수없이 나열해 색을 조합하는 실험을 했다. 각 획의 방향과 명암은 적당한 대비를 만드는 데 아주 중요한 역할을 한다.

색채 노트　아래 그림의 색감은 부드럽고 로맨틱하며 조금 차분하다. 아름다운 복숭앗빛 톤의 디테일이 있고 연한 초록과 파랑 계열의 색이 강조된 이 그림은 대체로 시원한 느낌이 든다. 완벽한 복숭아색을 만들려면 주황 혼합색을 물에 희석하거나 크림빛이 돌게 하기 위해 흰색 구아슈를 약간 섞는다.

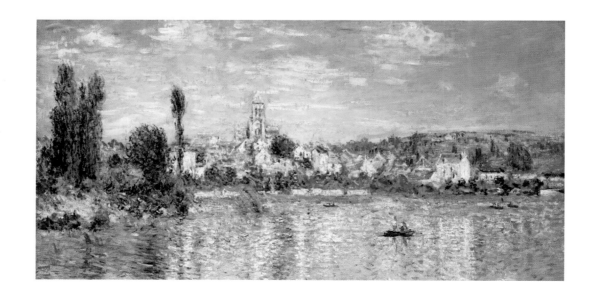

구불거리는 아르 누보

아르 누보Art Nouveau는 유럽 예술이 지극히 인습적이었던 시기에 새롭게 나타났다. 이 예술 사조는 평면적인 일본 목판화와 로코코 양식의 곡선, 켈트족의 모티프 등에서 영향을 받았다. 유기적이면서도 구조적인 아르 누보 양식의 표현 기법은 캔버스와 순수 미술을 넘어 포스터 예술, 스테인드글라스, 건축, 금속 공예, 보석, 도예, 직물, 벽지 등에까지 영향을 미쳤다. 아르 누보는 현재 우리가 아는 그래픽 디자인의 중요한 원형原型이며 아르 데코Art Deco와 모더니즘의 길을 열어주기도 했다.

아르 누보는 내가 매우 좋아하는 예술 사조인데 구체적으로 구스타프 클림트와 알폰스 무하 같은 화가들의 작품을 좋아한다. 아래쪽의 참고용 그림은 알폰스 무하의 1898년 작 「예술: 시」이다.

이 그림은 차분하고 부드러우며 전형적인 분할 보색 배색을 보여준다. 주황색 톤은 파랑과 초록 계열의 다양한 색채와 약간의 중성색과 함께 완벽한 대조를 이룬다. 나는 보색을 사용해 색을 혼합했는데 밝고 화사한 분위기를 가라앉히고 색이 바랜 느낌을 내려고 주황색에 파란색을 약간 섞었다.

색채 노트 완벽한 크림색이 필요할 때 나는 항상 홀베인의 존 브릴리언트 #1을 사용한다. 다시 말하지만 내가 쓰는 물감을 똑같이 사용할 필요는 없다. 그저 내가 좋아하는 물감을 몇 가지 알려주는 것뿐이다. 크림색을 만들려면 흰색 구아슈를 기조색으로 쓰고 자신이 원하는 색깔을 찾을 때까지 주황과 노랑을 조금씩 섞으면 된다. 색채 팔레트에는 올리브색 계열의 색을 많이 만들었고 에메랄드색과 흰색 구아슈를 반씩 섞어서 완벽한 민트색을 만들었다.

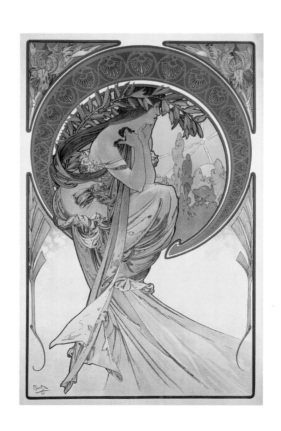

팝 아트 나가신다

팝 아트Pop Art는 1950년대에 주로 영국과 미국에서 시작되었다. 이 예술 사조는 일상적인 요소와 광고, 만화책, 당대의 대중문화를 대개 풍자적으로 강조해 표현했다.

　　팝 아트에서 가장 잘 알려진 예술가 중에는 패러디가 들어간 거대한 만화책 같은 그림으로 유명한 로이 리히텐슈타인과 서른두 개의 캠벨 수프 통조림을 묘사하고 실크 스크린 기법을 사용해 메릴린 먼로의 얼굴을 강렬한 색채로 다양하게 찍어낸 앤디 워홀이 있다. 아래 그림은 앤디 워홀의 실크 스크린 컬렉션에서 영감을 받았는데 진하고 밝은 색상에 파스텔 톤의 색을 강조색으로 사용해 대비 효과를 냈다. 실크 스크린에서는 색을 꼭 혼합할 필요가 없으며 영역별로 나누어 다른 색의 잉크를 도포한다.

　　내 그림의 단골 소재를 영감 보드에 그리면 재미있을 것 같다는 생각에 초승달을 그렸다. 여러분은 반복적인 스타일의 그림에 어떤 모양을 그리고 싶은가?

색채 노트　　색채 팔레트에 있는 밝은 빨강은 홀베인의 피롤 레드에 한층 더 밝은 톤을 내기 위해 닥터 마틴의 퍼시먼을 약간 섞은 색이다. 아래 그림에서처럼 따뜻한 진빨강을 원했고 결과물이 좋았다. 밝은 분홍색을 만들려고 오페라를 사용했고 파스텔 색조의 분홍색을 다양하게 만들기 위해 흰색 구아슈를 조금씩 섞었다. 그리고 기본 노란색과 주황 계열의 색을 만들면서 쉬민케의 레몬옐로를 즐겨 사용했다. 레몬옐로는 대부분의 고체 물감 세트에 들어 있어서 쉽게 구할 수 있다.

장식용 미술 공예

나는 미술 공예 운동Arts and Crafts Movement 덕분에 전업 화가가 될 용기를 얻었다. 20대 초반에 내가 즐겨 그렸던 미술 작품은 장식용이지 어떤 주제를 표현하거나 미술관에 걸 수 있을 만한 그림은 아니었다. 1800년대 후반에 영국에서 시작된 미술 공예 운동을 좋아하게 되면서 사물을 장식하는 데, 특히 로맨틱한 민속풍의 양식으로 장식하는 데도 예술이 중요한 역할을 한다는 것을 알게 되었다.

월리엄 모리스가 미술 공예 운동에 주된 영향을 끼쳤으며 아래의 참고용 그림은 월리엄 모리스의 회사에 있는 컬렉션의 일부이다. 미술 공예 운동에 사용된 색채 조합은 주로 장인 기술이 돋보이고 자연의 색으로 이루어져 있기 때문에 조화롭게 느껴진다. 미술 공예 같은 예술 양식은 색이 섞이는 부분이 없으며 밝거나 어두운 층 또는 영역으로 나뉜다(아래 그림에서 보이는 튤립의 두 가지 분홍색이나 배경을 메운 작은 녹색 점들이 그 예이다).

나는 미술 공예 디자인을 몇 시간이고 감상할 수 있다. 미술 공예 디자인의 문양과 구성은 정말 인류를 위한 선물이라고 생각한다. 여러분도 이 예술 사조에서 창의적인 자극을 받기 바란다.

색채 노트　오른쪽 페이지의 색채 팔레트에는 선명하지만 조금은 차분한 톤의 자연스러운 초록색 계열이 많다. 나는 채도가 낮은 파란색 계열을 만들 때 인디고를 기조색으로 사용하고 크림색의 톤을 내려고 흰색 구아슈를 약간 섞는 것을 좋아한다.

우주 매직

우주 그림은 내게 특별하다. 2011년에 미술 일이 잘 풀리기 시작했을 때 우주 그림은 내 그림 스타일을 정의해준 첫 번째 특징 중 하나였다. 웨트 온 웨트wet on wet 기법으로 색을 혼합하고 물감이 다 마른 후에 흰색 물감을 흩뿌리는 기술을 배울 때 수채화의 표현 기법에 반했다.

우주를 그릴 때 내가 가장 좋아하는 색 중에 마젠타와 울트라마린이 있다. 아래와 같은 우주 사진은 분홍색과 보라색의 작은 입자가 점점이 뿌려져 있으며 대체로 차갑고 어두운 분위기이다. 남색과 검은색의 수채 물감을 섞으면 깊은 우주 공간을 표현하기에 정말 좋다. 흩뿌려진 효과를 주려면 납작한 붓과 흰색 잉크나 구아슈, 또는 아크릴 물감을 사용하면 된다.

색채 노트 대부분의 고체 물감 세트에는 천연 안료 물감이 많아서 형광빛이 조금 필요할 때 나는 닥터 마틴의 고발색 액상 물감을 사용한다. 이 고발색 액상 물감은 안료 기반이 아니라 염료 기반으로 되어 있어서 일반적인 고체 물감이나 튜브 물감과 색이 크게 다르다. 색채가 너무 강렬해 조심해서 사용하는데, 그림에 바로 쓰지 않고 고체 물감에 살짝 섞어서 색을 더 화사하게 만들어 쓴다.

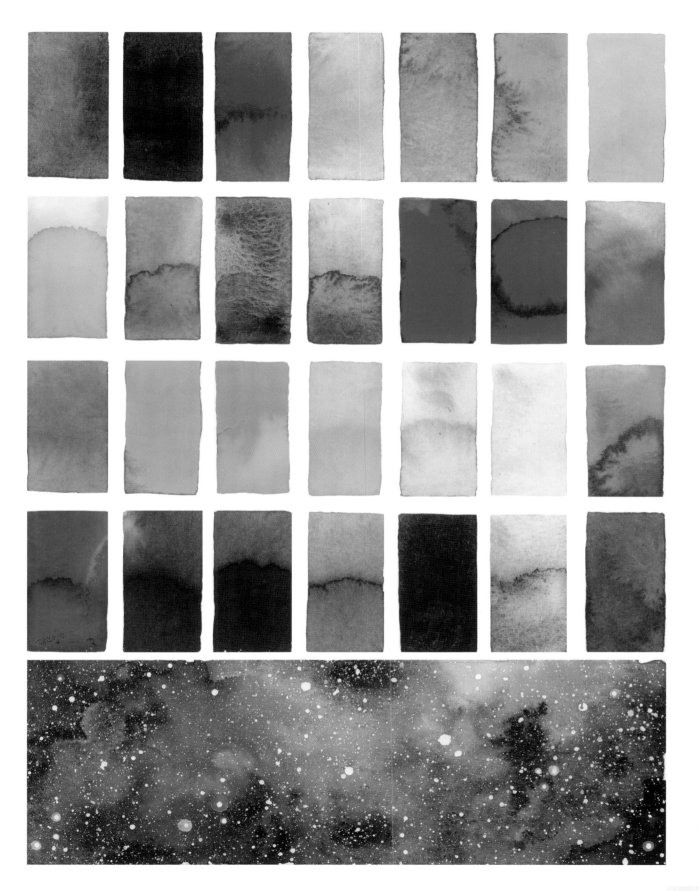

영혼을새기는 하늘

39

타오르듯 빛나는 저녁노을

몰디브의 빛나는 저녁노을은 아래 사진에서 보듯이 완벽한 꿈의 색채 조합이다. 색이 조화롭고 대부분이 유사색으로 배색되어 있어서 눈을 황홀하게 한다.

이 색채 팔레트는 파도 위에 반짝이며 춤을 추는 석양의 강렬한 빛줄기를 떠오르게 한다.

색채 노트 대체로 따뜻하게 느껴지는 색채 팔레트는 밝은 자홍 계열의 색과 그림자를 표현한 명도가 낮은 담자색, 그리고 노랑, 주황, 빨강, 분홍 계열의 색으로 다양하게 구성되어 있다. 아래 사진의 하늘에서 따온 약간의 파란색과 물의 녹색도 따뜻한 색감의 색채 팔레트에 잘 어울린다.

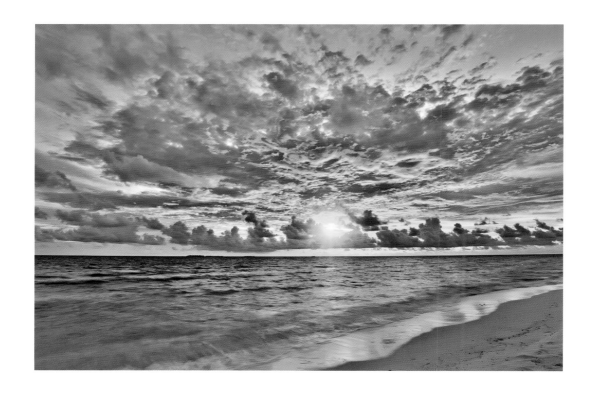

늘하 서에양황

북극광

아이슬란드에 가서 오로라 보레알리스aurora borealis 또는 북극광이라고 부르는 매우 아름다운 빛의 전시를 보고 싶은 꿈이 있다. 지구에서 이런 현상이 일어난다는 것이 신기하지 않은가? 북극광은 주로 겨울에 나타나는 장관으로 아래 사진과 같이 밝은 초록 계열의 색과 하얀빛을 띠는 보라색, 분홍 계열의 색, 때때로 나타나는 채도 높은 하늘색, 보는 위치에 따라 색깔이 다채롭게 변하는 노란색의 빛이 하늘을 비춘다.

영감 보드의 그림에는 웨트 온 웨트 기법을 사용했고 그림이 다 마른 뒤에 하얀 물감을 흩뿌려서 별과 하늘이 서로 섞이지 않도록 주의했다.

색채 노트　닥터 마틴의 제품이 발색이 강한 특성이 있어 이 색채 팔레트에는 닥터 마틴의 액상 물감을 주로 사용했다. 내가 특별히 좋아하는 색은 마젠타, 모스 로즈, 울트라마린, 주니퍼 그린, 에이프릴 그린, 블랙이다. 고체 물감 세트의 인디고와 홀베인의 오페라도 사용했다.

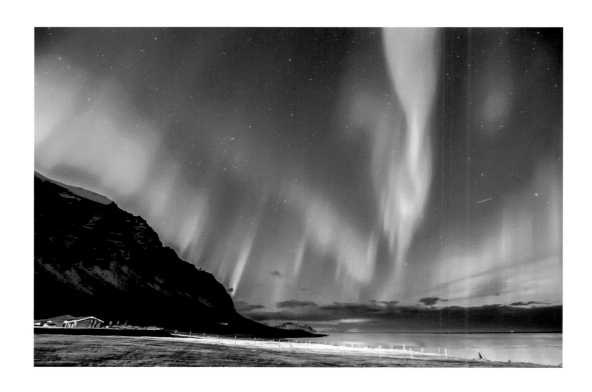

파스텔 빛 해돋이

아래 사진은 내 고향 칸쿤을 생각나게 하는데 칸쿤에서는 카리브해 너머로 마치 솜사탕 같은 황홀한 해돋이를 볼 수 있다. 이런 경치를 대자연의 절경이라고 하지 않을까. '느긋한', '편안한', '감미로운', '순수한' 같은 형용사를 떠올리게 한다. 파스텔색을 보면 기분 좋은 느낌이 드는 것도 당연하다.

색채 노트 나는 홀베인의 오페라나 닥터 마틴의 모스 로즈 같은 형광 물감을 물에 희석해서 사용하는 것을 좋아한다. 홀베인의 라벤더나 셸 핑크 같은 크림빛이 도는 수채 물감도 정말 즐겨 쓰는데 라벤더와 셸 핑크는 다른 수채 물감보다 조금 더 불투명하다.

파스텔 색조를 만들려면 밝은색의 물감에 흰색 구아슈를 약간 섞는다. 수채 물감은 반투명하므로 보통 묽게 희석해 연한 색을 만든다. 수채 물감에 불투명한 구아슈를 소량 섞어서 농도가 진하고 크림빛이 도는 색을 만들 수도 있다.

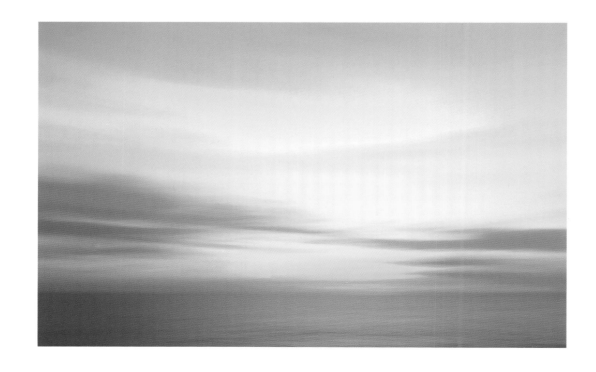

뇌우

나는 뇌우를 찍은 아래 사진에 푹 빠져버렸다. 뇌우에서 엄청난 힘과 에너지가 뿜어져 나와 아주 무섭게 느껴지기도 한다. 그렇지만 뇌우도 자연의 한 부분이며 고요한 석양만큼이나 아름답다.

영감 보드에 번개를 최대한 사실적으로 묘사해봤는데 제대로 된 작품에 빨리 접목해보고 싶다.

표현 기법 노트 아래 사진에는 그저 파란색과 검은색만 있다고 생각할 수 있지만 자세히 살펴보면 색깔마다 색조와 톤, 밝기가 다르다는 것을 알 수 있다. 사실 인디고, 페인즈 그레이, 터쿼이즈, 블랙의 네 가지 색만 사용해도 매우 다양한 색을 만들 수 있다. 색채 조합과 물의 양에 따라 다른 명암을 고려해볼 때 이 색채 팔레트는 조화롭고 차갑게 느껴진다.

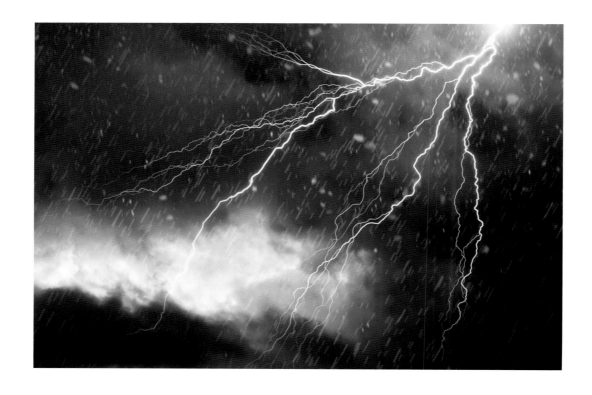

마트료시카

할머니 댁에서 마트료시카Matryoshka를 본 기억이 난다. 할머니는 벨라루스에서 태어나셨지만 어렸을 때 미국으로 가셨다. 할머니 댁에서 봤던 마트료시카의 그림 장식은 정말 아름다웠다. 인형을 하나씩 열 때마다 똑같이 생겼지만 더 작은 크기의 인형이 계속 나왔다.

'포개어 쌓는 인형stacking doll'이라고도 알려진 이 러시아 인형은 본래 다산과 모성을 상징한다고 한다. 가장 큰 인형은 러시아 가정의 중요한 상징인 가모장을 의미하고 안에 들어 있는 인형들은 자손을 나타낸다. 러시아 민속 예술품은 주로 어둡고 진한 색채로 이루어져 있는데 봄이나 여름보다는 가을이나 겨울같이 추운 계절에 더 어울린다. 빨강 계열의 색은 밝지만 진하고 노랑 계열의 색은 따뜻한 색조에 가까워서 금색처럼 보인다.

러시아 전통 민속 예술품은 장식을 참고할 때 유용하다. 마트료시카의 형태와 모티프는 다 비슷하지만 인형마다 수작업으로 독특하게 채색되어 영감을 불러일으킨다.

색채 노트 보색은 특정한 색상을 어둡게 만들거나 그 채도를 낮출 때 사용하면 좋다. 주황색의 언더톤이 있는 빨간색이 필요할 때 나는 홀베인의 피롤 레드를 사용한다. 피롤 레드를 기조색으로 사용해 빨강 혼합색을 다양하게 만들고, 벽돌색과 비슷한 진한 색으로 만들려면 이 혼합색에 초록 계열의 색을 약간 섞는다. 그 반대로도 가능하다. 어두운 진녹색 계열을 만들려면 초록 계열의 색에 빨강 혼합색을 조금 섞으면 자연스럽게 어두워진다. 빨강 혼합색과 초록 혼합색을 같은 양으로 섞으면 아름다운 갈색이 나올 것이다. 갈색에 황토색을 조금 섞으면 색이 더 진해지거나 누런빛을 띠게 된다.

기하학무늬의 아프리카 직물

나는 늘 아프리카 문화와 진하고 선명하며 밝은 아프리카 직물을 좋아했다. 오른쪽 페이지의 색채 팔레트와 특징 그림은 가나의 수도 아크라에 있는 한 노천 시장의 서아프리카 천을 찍은 사진에서 영감을 받았다. 아프리카를 떠올리면 아래 직물의 색깔 같은 색을 밝게 비추는 태양을 상상하게 된다.

아래 사진을 보면 원색과 검은색, 약간의 파스텔 색상이 과감하게 사용되어 대비가 강하게 드러나고, 빨간색과 노란색이 두드러진다. 나는 스칼릿 레드scarlet red를 주조색으로 사용했는데 내 눈에는 따뜻하지도 차갑지도 않은 대표적인 빨간색이다. 노랑 계열의 색도 차가운 레몬옐로부터 따뜻한 마리골드 옐로marigold yellow까지 다양하게 사용했다. 사진에서 노란 실과 빨간 실이 교차하는 부분에 아름다운 주황빛이 나타난다.

아래 러그를 자세히 살펴보고 두 가지 기하학무늬를 따라 그려보았다. 여러분도 아래 직물에서 어떤 무늬가 보이는지 한번 찾아보라.

표현 기법 노트　흰색 구아슈를 섞는 기법을 이용해서 특징 그림의 몇몇 부분에 사용할 파스텔 색조의 분홍색을 만들었다. 투명하지 않고 농도가 진한 크림빛의 연분홍 계열의 색을 만들려면 빨간색에 흰색 구아슈를 조금 섞기만 하면 된다.

헝가리 자수

헝가리 자수에 대해 잘 알지 못했지만 밝고 생기 있는 꽃무늬를 비롯해 소용돌이, 나뭇잎 등의 아름다운 문양이 보기 좋았다. 헝가리의 민속적 모티프는 여성 의류, 테이블 러너, 베갯잇, 도일리를 비롯한 각종 공예품에 수놓아져 있다.

헝가리 민속 예술에 관한 글을 더 많이 읽고 나서 자수 공예가 18세기 초에 형태를 갖추게 되었고 초창기에 르네상스 양식과 바로크 양식을 포함했다는 사실을 알게 되었다. 나는 인터넷에서 아름다운 헝가리 자수를 보고 한눈에 반해버렸고 구불거리는 꽃무늬에서 영감을 받은 디자인을 영감 보드에 그리기로 했다.

아래 자수는 밝고 활기차 보이며 꽤 강렬하다. 헝가리 자수 양식에는 혼색이나 그러데이션 기법이 없는 대신 여러 화려한 색감의 실이 아름다운 디자인을 만들어낸다. 나는 밝은 분홍색 계열을 기조색으로 쓰고 파란색을 약간 섞어서 진한 자홍 계열의 색을 만들거나 흰색 구아슈를 소량 섞어서 파스텔 색조의 분홍색 계열을 다양하게 만들며 즐거운 시간을 보냈다.

헝가리 민속 예술은 전반적으로 영감을 얻기에 매우 좋은 소재이며 보기만 해도 행복해진다.

표현기법노트 밝은 분홍색으로 가장 좋은 물감은 닥터 마틴의 모스 로즈와 홀베인의 오페라이며, 둘 다 내가 좋아하는 물감들을 소개한 24쪽과 25쪽에 나와 있다. 밝은 주황색을 만들려면 두 물감 다 노란색을 섞어주면 된다. 홀베인의 카드뮴 옐로Cadmium Yellow와 시넬리에의 아름다운 다이옥사진 퍼플, 푸른 터키옥색에 더 가깝다고 생각하는 많이 희석한 닥터 마틴의 주니퍼 그린 같은 밝은 색상을 사용하며 즐거웠다. 고체 물감 세트에 있는 초록 계열의 색을 자유롭게 섞어보며 아래 사진의 잎사귀와 똑같은 색을 찾았다.

멕시코 탈라베라

멕시코에서 자라서 그런지 탈라베라Talavera 식기는 언제나 내 마음을 따뜻하게 만들고 맛있는 집밥 같은 손맛이 배어 있는 음식을 기대하게 했다. 집집마다 탈라베라 도자기 같은 민속 예술품이 한두 가지 있는 것은 드문 일이 아니지만, 보통은 오래된 아시엔다 hacienda(스페인 식민지 시대의 저택 딸린 대농장으로 현재 숙소로 운영되는 곳이 많다-옮긴이)나 전형적인 멕시코 레스토랑에서 음식을 내올 때 사용되는 경우가 많다.

탈라베라 도자기는 특정한 종류의 점토가 나오는 멕시코 푸에블라주의 독특한 예술품으로 파랑, 노랑, 검정, 초록, 연보라, 주황 등의 색으로 꾸며진다. 나는 푸에블라주에서 대학을 나와서 아름다운 탈라베라 접시와 도자기, 타일을 기억하고 있다.

원래 꽃무늬를 좋아해서 정말 즐겁게 영감 보드를 만들었다. 밝고 선명한 주황색의 꽃을 그렸는데 꽃잎의 끝은 물감을 거의 희석하지 않아 색이 진하고 중앙에 가까울수록 물을 점차 많이 섞어서 색이 연하다. 각 모서리에 있는 파란 꽃도 같은 기법으로 칠했다.

색채 노트　아래 사진의 탈라베라 도자기에는 몇 가지 다른 색이 보이지만 노란색이 대부분을 차지하고 있다. 밝은 원색과 2차색의 색채 조합은 기분을 들뜨고 즐겁게 만든다. 나는 고체 물감 세트의 물감을 전부 자유롭게 실험하며 사진의 색상과 가장 비슷한 색이 어떤 것인지 확인해보면서 즐거운 시간을 보냈다. 여러분도 가지고 있는 물감으로 실험해보기 바란다. 이 색채 조합은 배색하기 쉬운 기본 색상들로 이루어져 있다.

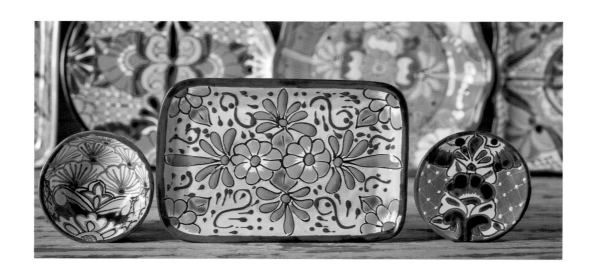

오스트레일리아 원주민의 도트 예술

오스트레일리아에 한 번도 가본 적은 없지만 오스트레일리아의 토착 문화에는 늘 관심이 많았다. 여러 대중 매체에서 볼 수 있는 아름다운 도트 예술dot art은 고고학자들이 6만 년 전부터 존재했다고 추정하는 돌들에서 발견되었다. 이 토착 문화에서는 문자를 사용하지 않았기 때문에 그림과 상징이 매우 중요하다. 어떤 도트 예술은 디자인에, 또는 디자인의 이면에 상징이 숨어 있다고 여겨진다.

아래의 도트 예술은 따뜻하고 중성적인 색감을 갖고 있으며 도트 예술 양식의 작품을 만들 때 사용되는 자연 재료가 잘 나타난다. 처음에 사용되었던 현지 재료에는 오커나 철분이 함유된 황토 안료가 있어서 노란색, 빨간색, 흰색을 만들 수 있었고, 검은 색은 숯에서 얻었다.

> **표현 기법 노트**　색채 팔레트를 만들기 위해 노랑, 주황, 빨강 계열의 색을 다양하게 사용했다. 너무 밝지 않고 흙에 잘 어울리는 조금 어두운 색조의 노란색이 필요한데, 노란색의 채도를 낮추려면 보색을 사용해야 한다. 노란색에는 보라색을, 빨간색에는 녹색을, 주황색에는 파란색을 조금 섞는 방식으로 보색을 활용한다. 이 방법을 통해 흙빛이 도는 매력적인 갈색 계열의 색도 만들 수 있다.

포르투갈 아줄레주

포르투갈 하면 떠오르는 몇 가지는 포트와인, 해산물 요리, 건물을 뒤덮고 있는 아름다운 아줄레주 타일일 것이다. 공공 미술로 자리매김한 아줄레주 타일 장식은 무어인이 스페인과 포르투갈을 침략했던 13세기에 만들어졌다. '아줄레주azulejo'라는 용어는 아랍어로 윤이 나는 작은 돌을 의미하는 단어에서 유래했다.

이 단순한 돌은 세월이 지나면서 장식용으로 발전해 현재 대성당부터 기차역, 궁전, 식당, 술집, 심지어 일반 가정집까지 곳곳을 장식하고 있다.

매력적인 타일이 어떻게 한 나라의 특색이 되고 그 나라를 대표하는 미美가 되었는지 확인해보기 바란다. 영감이 필요하면 아줄레주 타일의 문양을 참고하면 좋은데 그 문양에서 얻을 것이 매우 많다.

색채 노트　아래 사진의 아줄레주는 흙빛의 차분한 색채와 밝고 선명한 보석 같은 색채가 조화롭게 배색되어 있다. 에메랄드색과 올리브색, 밝은 청색 같은 색채는 진한 적갈색, 황토색 계열과 아름답게 대비된다. 다니엘 스미스 제품에는 올리브색이나 황록색 계열을 만들 때 혼합하기 좋은 샙 그린Sap Green이라는 물감이 있다. 밝은 에메랄드색 계열을 만들 때 나는 홀베인의 비리디언 휴를 기조색으로 잘 사용하고 있다. 쉬민케의 네이플스 옐로Naples Yellow는 크림색을 조금 내고 싶을 때 사용하면 좋다. 아니면 흰색 구아슈에 복숭아색과 노란색을 살짝 더해 크림색을 낼 수도 있다.

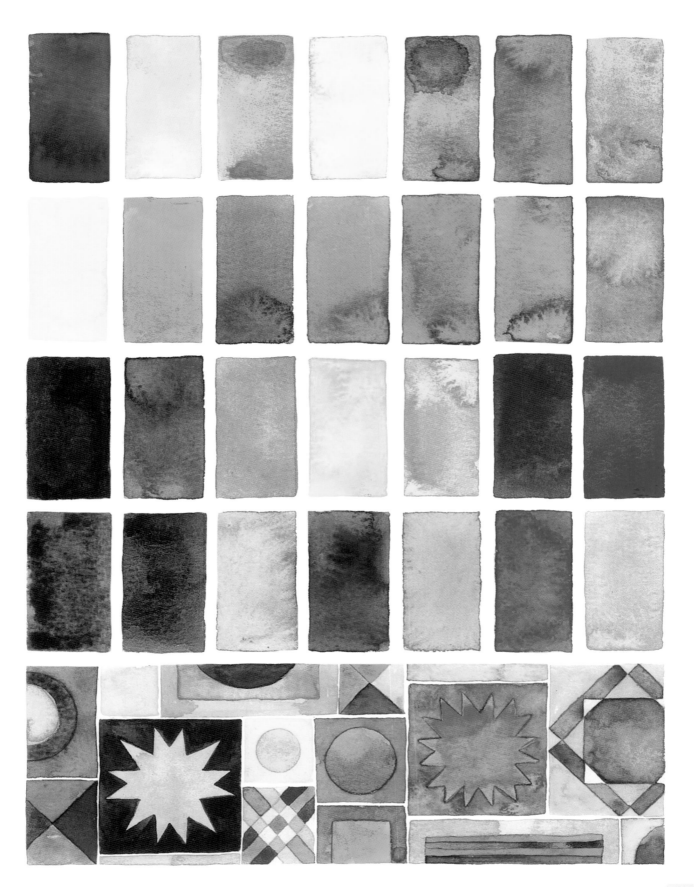

라이 타이

라이 타이Lai Thai는 태국 전통 예술로서 평면으로 된 아름다운 장식 문양이다. 라이 타이에 묘사된 인물은 불교의 영향을 받았다고 여겨지며, 라이 타이의 상징들은 친절과 자비를 비롯해 미를 향한 포괄적인 사랑을 나타낸다.

아래 그림에서 나는 시선을 잡아끄는 디테일과 철썩이는 물을 묘사한 섬세한 선 처리에 무척 감동했다. 파란색을 주조색으로 사용하고 차가운 톤의 초록색, 따뜻한 느낌을 주는 약간의 빨간색과 주황색을 조합한 4색 배색의 색채 조합은 그림을 조화롭게 만든다.

표현 기법 노트 가지고 있는 고체 물감 세트의 파란색 계열이 종이에 어떻게 발색되는지 확인한다. 파란색 물감은 고체 상태일 때 더 진해 보이므로 먼저 시험해보는 것이 중요하다. 따뜻한 파란색을 만들려면 초록색을 조금 섞고, 진하고 어두운 파란색을 만들고 싶다면 보라색을 약간 섞으면 된다.

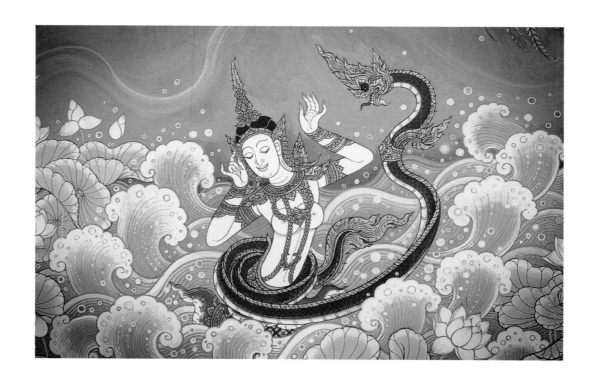

스코틀랜드의 킬트

킬트kilt는 스코틀랜드 남성이 특별한 행사가 있을 때 입는 전통 의상이다. 뒷면에 주름이 있고 무릎까지 오는 이 치마는 보통 격자무늬 천으로 만들어진다. 격자무늬는 타탄 무늬로도 알려져 있는데 서로 다른 색의 선이 가로, 세로로 지나가며 교차하는 형태로 되어 있다.

이러한 색채 조합과 무늬는 공식 행사와 진지한 분위기를 연상시킨다. 아래 사진에서 초록색과 빨간색의 보색 조합은 확연히 눈에 띄며 완벽한 대비를 보여준다. 혼색이나 그러데이션이 없지만 여러 개의 실이 서로 엇갈리며 지나가기 때문에 초록색 실을 위아래로 가로지르는 빨간색 실처럼 어떤 특정 부분의 실은 벽돌색과 비슷할 정도로 어두워 보인다.

색채 노트 색채 팔레트에서 진녹색과 감색, 선홍색, 레몬색 계열이 눈에 띈다. 그 아래에는 다양한 넓이와 색상의 선을 층마다 쌓고 말리며 킬트의 특징을 나타낸 그림을 그렸다.

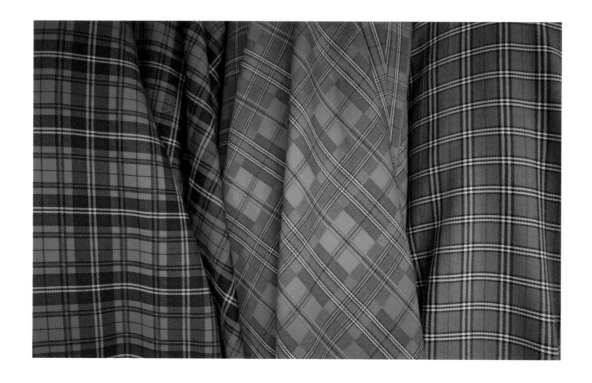

62

페루 직물

페루로 여행을 다녀온 친구들이 갖가지 종류의 아름다운 천과 판초, 러그, 가방, 옷, 모자를 파는 시장을 몇 시간이고 돌아다녔던 이야기를 들려주었다. 현지 꽃과 식물의 자연염료로 물들인 천연 알파카 털실과 그 밖의 실로 짜인 문양에는 고유의 독특한 디자인과 기하학적 패턴, 심지어 작은 알파카 무늬도 있다.

진한 검은색 털실이 밝은 색상의 실과 천연색의 섬유와 대비되는 모양이 아주 마음에 든다.

색채노트 아래 디자인에 보이는 고운 분홍색을 만들 때 기조색으로 홀베인의 오페라를 사용하게 되어 좋았다. 색채 팔레트의 어떤 분홍색은 물을 섞지 않아서 밝은 분홍색으로 보이도록 했고 또 어떤 분홍색은 색조에 변화를 주기 위해 물에 희석하고 셀 핑크와 섞었다. 진한 자주색 계열을 만들려고 닥터 마틴의 마호가니를 사용했고 분홍 계열의 색과 섞어서 보랏빛이 반쯤 도는 자홍색 계열을 만들었다.

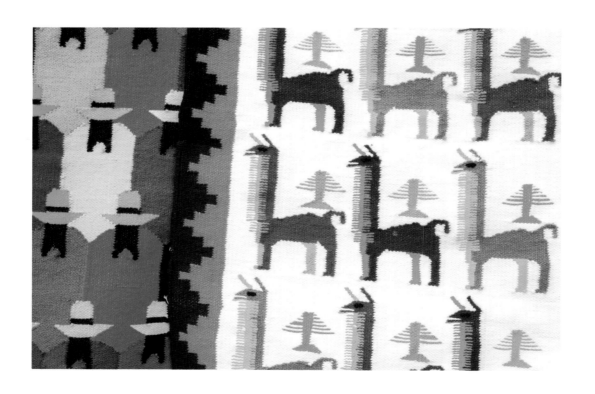

평화로워 보이는 홍학

아래 사진의 색채는 매우 평온하고 감미롭게 느껴진다. 이 사진에서 영감을 받아 홍학이 오랫동안 휴식하는 잔잔한 수면을 영감 보드에 그러데이션으로 섬세하게 표현했다.

두 가지 주조색인 분홍과 파랑 계열의 색으로 다양하게 구성된 색채 팔레트의 색 조합은 전체적으로 부드럽다. 세 번째로 눈에 들어오는 색상은 홍학의 부리에서 따온 물에 희석한 검은색이다.

분홍 계열의 색을 다양하게 만들 때 빨간색 대신 오페라를 기조색으로 사용하는 것을 추천한다. 앞에서 빨간색과 흰색을 섞으면 분홍색이 나오고 기조색으로 쓸 만한 색이 별로 없을 때 이 방법을 사용하면 된다는 것을 배웠다. 하지만 오페라(나는 홀베인 물감을 좋아한다) 같은 안료나 닥터 마틴의 모스 로즈와 퍼시먼 같은 염료는 일반 고체 물감 세트에서 찾아보기 힘든 형광빛을 약간 띤다.

고체 물감 세트에 있는 파랑 계열의 색을 발색해보고 아래 사진의 물에 보이는 맑고 부드러운 색과 비교해보기도 하면서 즐겁게 색채 팔레트를 만들었다.

> **표현기법노트**　밝은 파스텔 색상을 칠해야 할 때 흰색 구아슈를 미리 준비해놓는다. 보통 수채화에서 밝은 톤을 만들려면 물감을 물에 희석하고 종이의 흰색을 활용해야 한다. 불투명 수채 물감으로도 불리는 구아슈는 수성이라서 투명 수채 물감과 잘 섞인다. 흰색 구아슈는 홍학 깃털의 분홍색 계열처럼 수채 물감을 좀 더 부드럽고 진한 농도로 만들고 싶을 때도 유용하다.

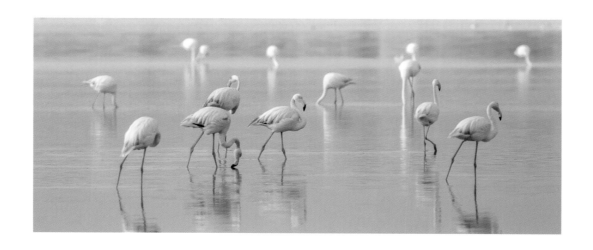

에인절피시

멕시코 칸쿤에서 자라면서 주말마다 스노클링을 자주 했다. 에인절피시angelfish를 처음 봤을 때가 기억나는데, 모양과 색깔이 지금까지 봐온 물고기와 너무 달라서 정말 아름다웠다.

아래 사진은 자연에서 관찰되는 또 하나의 보색 배색을 보여준다. 에인절피시의 전반적인 귤색의 톤은 보랏빛 파랑 계열의 색과 완벽하게 대비된다.

해양 생물은 꽤 흥미로운 주제이고 해양 생물의 형광빛을 띠는 색채 조합은 언제나 감탄을 불러일으킨다. 아래 사진과 같은 밝은 색감의 사진을 보면 닥터 마틴의 고발색 액상 물감을 고체 물감 세트에 곁들여 사용하고 싶어진다. 고발색 액상 물감은 대체로 고체 물감이나 튜브 물감에 혼합해 사용하는데, 액상 물감의 빛깔이 지나치게 강렬하기 때문이다. 닥터 마틴의 물감을 다른 물감에 소량만 섞어도 같은 색의 톤을 다양하게 만드는 데 아주 좋다. 닥터 마틴의 프러시안 블루Prussian Blue(투명 수성 컬러 라인)와 대퍼딜 옐로도 사용해 색채 팔레트를 만들었다.

산호초를 실제로 본 적이 있는가? 바닷속에서 산호초를 구경하고 있으면 마치 우주 공간에 있는 듯한 느낌이 든다. 영감은 어디에서나 얻을 수 있다.

> **표현기법노트** 아래 사진은 보색 조합을 보여주고 있지만 실제로 색이 혼합되지는 않았다. 보색을 동일한 양으로 섞으면 갈색 계열이 나온다는 것을 기억해두기 바란다. 물고기의 색채는 서로 조화를 이루면서도 비늘마다 색이 다르다. 이런 특색을 가진 비늘에서 영감을 받아 오른쪽 페이지의 특징 무늬를 그렸다.

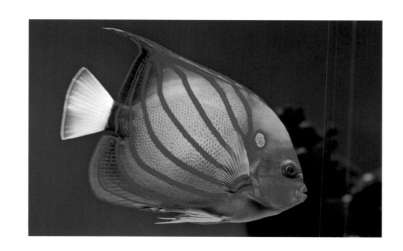

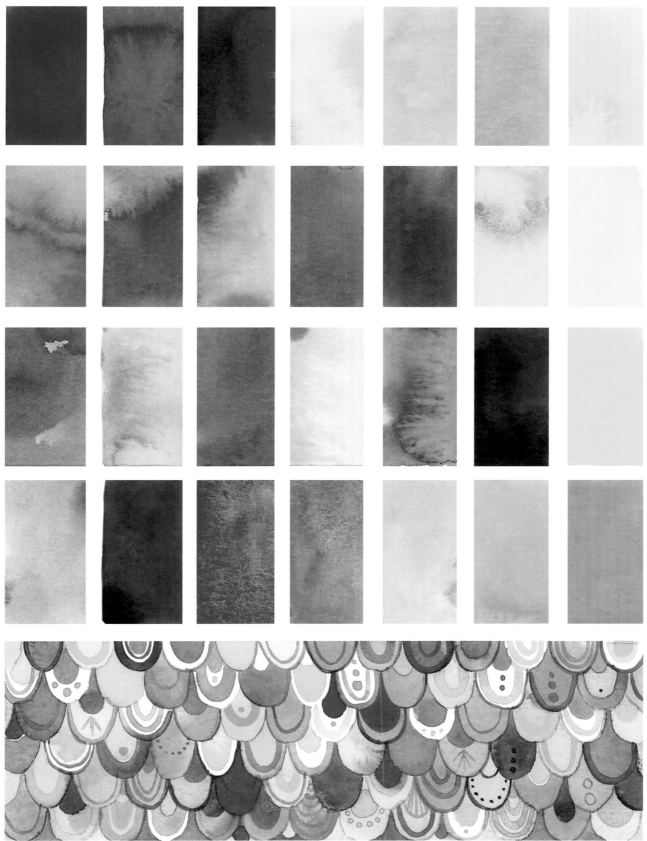

복슬복슬한 토끼

아래 사진의 토끼를 보면 그저 한없이 귀엽게 느껴진다. 토끼는 최고로 껴안기 좋은 동물은 아니지만 부드러워 보인다. 토끼는 색깔이 예쁘고 털은 부드러우며 복슬복슬하다.

색채 팔레트에 연한 복숭아색 계열부터 파스텔 색조의 황토색 계열과 은은한 갈색 계열까지 토끼의 털빛을 담았다. 갈색, 황토색, 검은색의 중성색을 많이 만드는 것부터 시작하고 각각의 색에 흰색 구아슈를 조금씩 섞어서 여러 가지 색조를 만든다.

수채 물감에 흰색 구아슈를 섞으면 진한 농도의 불투명 수채 물감으로 바뀐다. 예를 들어 흰색 구아슈를 검은색 수채 물감에 약간 섞으면 검은색 물감의 비율에 따라 멋진 암회색 톤의 색이나 부드러운 연회색을 얻게 될 것이다.

복슬복슬한 토끼털을 보니 뭉게구름이 생각났다.

표현 기법 노트　　수채 물감의 투명한 느낌 대신 크림빛이 도는 색을 표현하고 싶거나 아래 사진에서 보이는 연한 색조를 원한다면 흰색 구아슈를 사용한다.

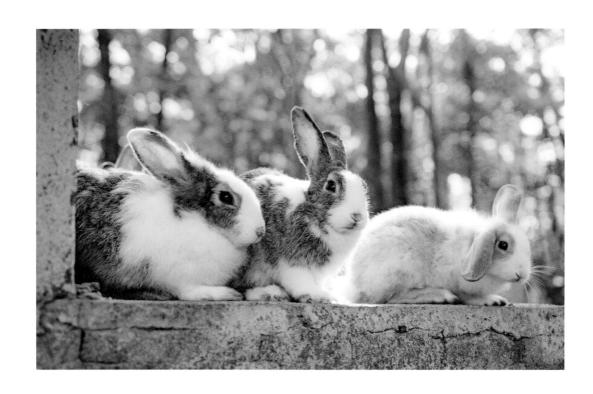

맑은운동법

형광 나비

나비를 볼 때마다 날아다니는 꽃 같다는 생각이 든다. 날개의 다채로운 색과 무늬, 밝은 색상과 대비되는 흑백의 섬세한 디테일이 무척 마음에 든다.

색채 팔레트에는 닥터 마틴의 모스 로즈, 마젠타, 대퍼딜 옐로, 주니퍼 그린, 퍼시먼, 아이스 블루, 울트라마린, 블랙, 마호가니 같은 눈에 띄는 색상의 물감을 사용했다.

특징 그림은 흩뿌리기 기법도 사용하며 자유롭게 그려야겠다는 생각이 들었다. 바탕색이 다 마른 후에 흰색 구아슈와 검은색 수채 물감을 써서 날개에 작게 세부 무늬를 그렸다.

> **표현기법노트** 이번 색채 팔레트에는 드물게도 고체 물감 세트 없이 닥터 마틴의 고발색 액상 물감만 단독으로 사용했다. 일반적인 안료나 천연 안료는 아래 사진에 나온 것 같은 형광빛의 밝은 색이 나오지 않는다. 액상 물감은 안료가 아니라 염료를 기반으로 해서 색이 무척 화사하다. 그러나 내광성이 약해 햇빛이 비치는 창가에 두면 시간이 지나면서 색이 바래진다. 하지만 아래 그림과 같은 디자인 작품에는 액상 물감이 가장 잘 어울린다.

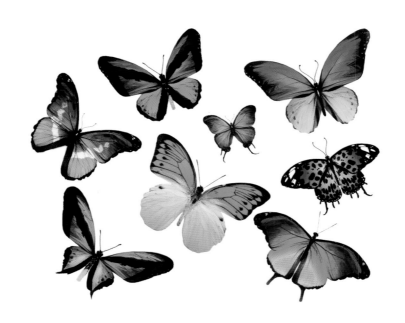

정이운 동물

표범 무늬

나는 고양잇과 동물은 다 좋아한다. 고양잇과 동물은 아름답고 신비로우며 아래 사진의 멋진 표범도 마찬가지이다. 이 표범은 스리랑카에 있는 자신의 서식지에서 어느 나무 위에 앉아 휴식을 취하고 있었다. 표범의 털은 어두운 톤의 얼룩무늬로 뒤덮인 녹슨 노란색이다. 사진에 나온 색은 전부 색채 팔레트에 옮겨 담았으며, 표범의 얼룩무늬를 특징 무늬로 그렸다.

먼저 주황과 노랑 계열의 색을 다양하게 만들고 더 자연스러운 색감을 위해 보색을 같이 혼합해 채도를 낮춘다.

표범 무늬를 수채 물감으로 표현하려면 옐로 오커 계열의 색을 물에 희석해서 엷게 밑바탕을 칠하고 완전히 마를 때까지 기다린다. 밑바탕이 다 마르면 중간 명도의 주황색 계열로 각기 다른 동그라미를 표범 전체에 그려놓고 또 전부 마를 때까지 기다린다. 마지막으로 어두운 갈색 계열을 사용해서 동그라미의 둘레에 둥근 무늬를 덧그린다.

색채 노트 이 색채 팔레트를 통해 다시 한번 보색을 이용해서 색을 더 진하게, 구체적으로 표범 몸의 바탕색인 노랑과 주황 계열을 더 진하게 만들 수 있다는 것을 알게 되었다. 노랑의 보색은 보라이고 주황의 보색은 파랑이다. 원래 표범의 털에는 노랑과 주황 계열의 색이 다양하게 있지만 사진에 포착된 빛과 그림자 때문에 더욱더 다채롭게 나타난다. 사진에 보이는 색을 전부 색채 팔레트에 담으려면 자세히 관찰하는 것이 늘 중요하다.

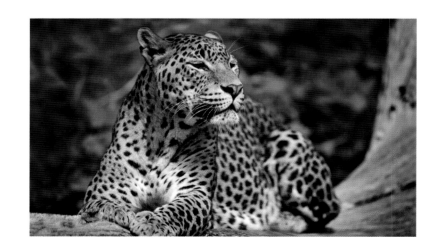

레오파드 무늬

이국적인 금강앵무

중앙아메리카와 남아메리카에 서식하는 큰 몸집의 금강앵무scarlet macaw는 원색을 어떻게 섞으면 되는지를 완벽하게 보여준다. 나는 각 깃털의 그러데이션에 감탄했는데 삼원색이 서서히 혼합되며 2차색인 초록색이 살짝 나타난다.

이 깃털에서 영감을 받아 특징을 좀 더 자세히 묘사했다. 그럴 수밖에 없었다!

표현 기법 노트　주조색은 단지 삼원색뿐인 것 같지만 깃털마다 빛이 닿는 부분과 음영 때문에 실제로는 이 세 가지 원색 안에 훨씬 더 많은 색이 포함되어 있다. 나는 기본 삼원색으로 스칼릿 레드, 레몬옐로, 세룰리안블루cerulean blue를 좋아한다. 이 세 가지 색을 다른 비율로 혼합하면 무지개색을 전부 만들 수 있다.

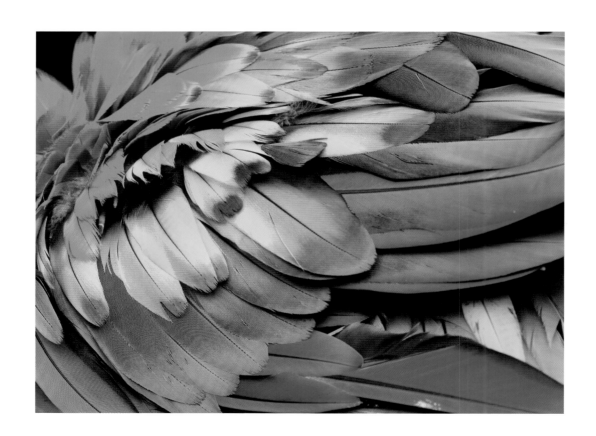

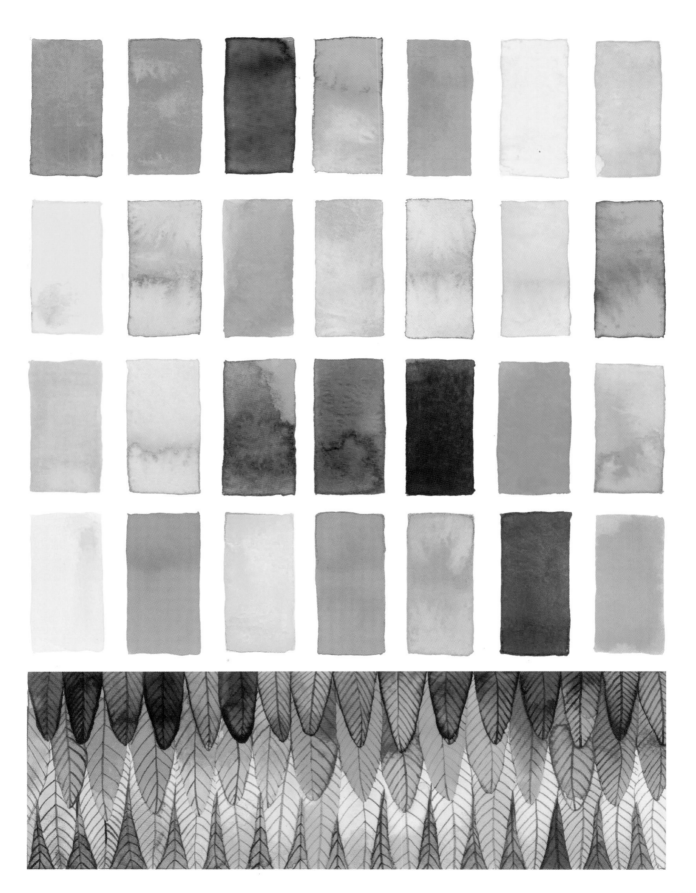

색의 온도감

몸의 빛깔을 바꾸는 카멜레온

이 생명체는 꼭 마법사 같다. 몸의 빛깔을 바꿀 수 있다니 정말 멋지지 않은가. 카멜레온은 주위 환경과 비슷하게 체색을 바꿀 뿐만 아니라 애초에 다양한 색깔을 갖고 있다. 아래 사진의 카멜레온은 청록색의 강조색이 있고 대부분이 녹색이다.

이번에도 영감을 얻어 특징 그림을 그렸는데, 어떤 때는 여러 가지 크기의 동그라미를 그리는 단순한 묘사만으로 흥미로운 결과물을 얻을 수 있다. 색칠할 때도 마음이 아주 편안해진다.

색채 노트　　아래 사진은 전반적으로 유사색 배색을 이루고 있다. 녹색의 보색인 빨간색을 띠는 부분을 제외하고 파란색부터 터키옥색, 녹색, 라임색, 레몬색까지 다양하게 나타나 있다. 다르게 표현하자면 녹색의 반대색이 빨간색이어서 두 가지 계열의 색이 완벽하게 대비를 이룬다.

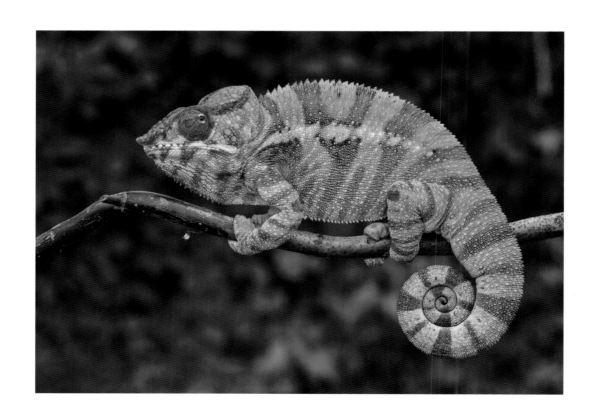

라 파로키아

멕시코의 바히오 지역에 있는 산 미겔 데 아옌데는 식민 도시였으며, 자갈이 깔린 거리와 공예품 가게, 멕시코에서 사진이 가장 많이 찍히는 교회인 파로키아 데 산 미겔 아르칸헬 Parroquia de San Miguel Arcángel로 유명하다.

멕시코의 다른 많은 도시처럼 산 미겔 데 아옌데는 색감이 화사하고 다채롭다. 아래 사진에서 진짜 매력적인 부분은 맑고 파란 하늘과 주황색 건축물 사이의 대조이다. 반대 색이라고도 하는 보색은 대비되는 동시에 조화롭다.

특징 무늬로는 교회의 뾰족한 꼭대기에서 영감을 받아 다양한 주황 계열의 색으로 길쭉한 삼각형을 그려서 건물들을 나타냈고 파란색과 초록색을 조금 사용해 식물을 표현했다.

색채 노트 아래 사진은 색상환의 분할 보색 배색을 보여주고 있는데, 기준이 되는 색으로 주황이 있고 색상환에서 반대편에 있는 초록과 파랑도 보인다.

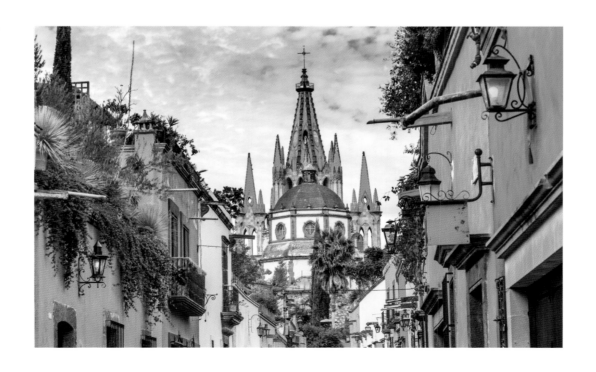

이아 마을

작년에 그리스로 가족 여행을 가려고 예약하면서 놓쳐서는 안 되는 일들이 몇 가지 있었는데 파르테논 신전 방문하기, 그리스식 샐러드 질리도록 먹기, 웅장한 박물관 몇 군데 들르기였다. 하지만 무엇보다도 사진으로만 많이 봐왔던 아름다운 미코노스섬과 산토리니섬을 방문하고 싶었다. 건축물의 둥근 모서리, 자갈, 특유의 흰색과 파란색으로 도색된 야외 구조물 등 두 섬의 독특한 양식에 입을 다물지 못했다.

사람들이 친절하고 장엄한 역사를 지니고 있으며 영감을 샘솟게 하는 장소들이 있는 그리스에 꼭 가보기 바란다.

> **표현 기법 노트** 파랑은 차가운 색채의 조합에서 가장 중요한 색이다. 아래 사진에서 흰색과 연갈색 계열, 은은한 황토색 계열 같은 중성색과 함께 여러 가지 파란색 계열을 볼 수 있다. 나는 파랑 계열의 색을 모두 사용해 이 색채 팔레트를 만들었는데, 다양한 고체 물감에 닥터 마틴의 울트라마린이나 주니퍼 그린 같은 액상 물감을 조금 섞어서 갖가지 파란색을 만들었다. 그리고 색도 혼합하고 연한 톤과 진한 색조를 만들려고 물의 양도 자유롭게 조절했다.

교토의 봄

교토는 8세기 후반부터 19세기 중반까지 일본의 수도였으며 오랜 문화를 간직하고 있다. 전통 가옥과 역사 기념물, 사찰, 그리고 아래 사진에도 보이는 내가 좋아하는 벚나무로 유명하다.

벚꽃 또는 사쿠라는 사랑스러운 연분홍색의 꽃으로 알려져 있으며 오랜 전통을 간직한 도시 교토의 차분하고 자연스러운 색채와 특색에 완벽하게 잘 어울린다. 오른쪽 페이지의 색채 팔레트에는 아래 풍경의 자연 요소(돌, 나무, 벽돌)를 나타내는 낮은 명도의 중성색이 많다. 연갈색, 황토색, 회색 계열의 색으로 구성되어 색감이 차분하고 깔끔하다.

4월 초에 교토에서 절정으로 만발한 벚꽃을 보는 것이 내 버킷 리스트 중 하나이다.

색채 노트 벚꽃은 자연의 아름다운 보색 조화를 나타내는데, 분홍은 초록의 반대색인 빨강의 연한 버전이라고 할 수 있다. 초록색은 확연히 눈에 띄지 않고 꽃이 피기 시작할 때 나뭇잎에 숨어 있다.

햇살이 비치는 세비야

세비야는 스페인의 남부 지역에 있는 안달루시아주의 주도이다. 플라멩코 춤과 오렌지, 타파스tapas가 유명하고 친할머니가 살고 계신다. 여러분의 예상대로 세비야와 이 도시의 따뜻한 날씨와 화창한 하늘은 내게 정말 특별하다.

열여덟 살이 되던 해 여름에 가족과 함께 스페인으로 여행을 갔다. 세비야에 친척들이 살고 계셔서 여행 기간 중 대부분을 세비야에서 보냈다. 모든 것이 아름답고 꿈만 같았는데, 미술과 디자인 공부를 시작한 십 대에게는 특히 더 그랬다. 그때 이후로 스페인 광장Plaza de España과 광장의 멋진 타일 및 따뜻한 색감은 내 마음속에 계속 남아 있다. 1928년에 지어진 스페인 광장의 본관은 유럽의 건축 양식과 아시아의 특징이 아름답게 혼재된, 르네상스 리바이벌과 무어 리바이벌의 영향을 받은 대표적인 건축물이다.

광장의 건축물 외벽에 장식된 타일은 유사색 배색을 완벽하게 보여주는 색채 조합을 나타내고 있으며, 구체적으로 파랑과 초록, 주조색인 노랑으로 구성되어 있다.

타일은 언제나 영감을 얻기 좋은 소재이고 스페인 광장의 타일 문양도 마찬가지이다.

색채 노트 따뜻하고 화사한 노란색으로 내가 좋아하는 물감은 닥터 마틴의 하이드러스 라인에 있는 2H 갬보지2H Gamboge이다. 이 색에 황토색을 조금 섞어서 더 진한 금색 톤을 만들거나 레몬옐로를 혼합해서 더 연하고 차가운 톤으로 만들 수 있다. 노랑 계열의 색은 대체로 튜브 물감이나 액상 물감을 따로 갖고 있으면 좋다. 고체 물감 세트에 있는 노란색은 가장 쉽게 더러워지므로 분리해놓는 것이 낫다. 색채 팔레트를 만들 때 닥터 마틴의 고발색 수성 컬러 라인에 있는 울트라 블루도 사용했다. 나는 울트라 블루 같은 물감을 고체 물감 세트의 파란색과 섞어서 파란색을 다양하게 만드는 것을 좋아한다.

보석 상자

이티마드 우드 다울라I'timād-ud-Daulah의 묘는 세계문화유산인 타지마할의 전신前身으로 여겨져 종종 '베이비 타지'라고 불린다. 인도의 아그라에 있는 이 영묘는 여러 건물과 정원을 포함하고 있다. 아래 사진에 벽 장식이 자세히 찍혀 있는데 건물 외부를 덮고 있는 아름다운 아라베스크 무늬와 기하학적인 문양은 이티마드 우드 다울라의 묘에서 가장 중요한 요소이다.

연갈색과 회색, 연한 복숭아색 계열 등의 중성색으로 이루어진 아래 사진의 색채 조합은 굉장히 매력적이고 마음을 편안하게 한다.

표현 기법 노트 내 고체 물감 세트에 있는 다니엘 스미스 물감인 루나 블랙Lunar Black의 과립형 질감을 보고 대리석 무늬를 떠올렸다는 것이 생각나서 몇몇 갈색 계열에 루나 블랙을 조금 섞기로 했다. 루나 블랙 같은 종류의 물감에는 자성 물질이 포함되어 있어서 안료 입자들이 서로 밀어내어 돌가루 같은 아름다운 질감을 만들어낸다. 색채 팔레트에는 파스텔 색조를 만들기 위해 흰색 구아슈를 약간 혼합하거나 물에 희석한 검은색, 갈색, 황토색의 중성색이 전반적으로 조화롭게 조합되어 있다.

도시, 마을, 8야

금지된 도시

중국 베이징에 있는 유명한 '금지된 도시Forbidden City', 즉 자금성은 약 500년 동안 황제가 거주했던 곳으로 의식이 거행되고 정부 부처가 자리했던 여러 건물이 모여 있는 궁궐이다. 세계문화유산으로 등재된 자금성은 매년 수백만 명의 방문객을 맞이하고 있다.

나는 장엄한 궁궐을 물들이는 석양의 색채에 깊은 영감을 받았다. 그래서 빨강 계열의 색을 만들고 파란색을 조금 섞어서 따뜻한 자주색과 담자색 계열을 다양하게 만들었다. 노랑 계열의 색도 만들어서 빨강 혼합색에 섞었다. 사실 이 색채 팔레트는 대부분 빨강, 노랑, 파랑의 삼원색을 자유롭게 혼합해서 만들었다. 또 다른 강조색인 아름다운 에메랄드그린도 포함했다.

자금성의 세세한 부분마다 종교적인 사상과 상서로운 상징을 내포하고 있다. 색채 팔레트의 색을 사용해서 영감 보드에 그릴 특징 그림에 대한 영감을 얻으려고 아래 사진을 자세히 살펴보았다.

표현 기법 노트　닥터 마틴의 울트라마린은 화사한 색감 때문에 감청색의 기조색으로 내가 매우 좋아하는 물감인데 나는 울트라마린을 내 팔레트에 있는 파란색 계열에 섞어 쓴다. 밝은 빨간색의 기조색을 만들 때는 닥터 마틴의 스칼릿을 퍼시먼에 조금 섞는 것을 좋아한다. 색을 다양하게 만들기 위해 고체 물감과 섞는데, 체리색을 약간 섞으면 좀 더 차가운 빨간색이 된다.

아래 사진에 많이 보이는 그늘진 부분을 묘사하는 가장 좋은 방법은 보색을 이용하는 것이다. 예를 들어, 빨간 건축물에 뚜렷이 나타난 그늘진 부분의 색과 어두운 벽돌색 같은 빨강을 만들려면 빨간색 계열에 녹색만 약간 섞으면 된다.

테라코타 크사르

여름마다 나는 먼 나라에서 일주일간 지내며 새로운 문화와 환경으로부터 영감을 얻기 위해 전 세계에서 모인 여성들과 함께하는 해외 수채화 워크숍을 주최한다. 올해는 모로코를 선택했는데 아래 사진을 보면 그 이유를 쉽게 알 수 있다. 분홍색의 테라코타가 나오는 꿈이 이렇지 않을까. 아래는 마라케시에서 사하라 사막까지 아틀라스산맥을 따라 이어진 오래된 카라반caravan의 길에 자리 잡은 크사르Ksar(요새 마을)인 아이트벤하두의 사진이다. 찬란한 석양의 분홍빛이 짚과 진흙으로 만들어진 자연색의 건축물을 비추고 있다.

몽환적인 사막 사진에서 따뜻한 공기가 느껴지는 것만 같다. 사진의 색감은 부드럽고 차분하며 명도와 음영이 다양한 채도가 낮은 분홍색이 강조되어 보인다.

> **표현 기법 노트** 채도가 낮은 분홍색을 만들려면 빨간색을 물에 희석하고 빨간색의 보색인 초록색을 약간 섞는다. 빨간색에 라벤더색과 갈색 계열의 색을 조금씩 자유롭게 섞어 다양한 색조를 만들어본다.

카리브해 지역의 스카이라인

네덜란드 퀴라소의 수도에서 화사한 파스텔 색상의 건물들이 유명해진 이야기는 민담에서 유래한다. 빌럼 1세가 네덜란드령 앤틸리스의 총독을 임명해 퀴라소에 배치했다고 전해지는데, 당시 퀴라소의 수도였던 빌렘스타트에 있던 건물은 모두 밝은 흰색이었고 빛을 너무 심하게 반사해 총독이 편두통을 심하게 앓았다. 총독은 해결책으로 주민들에게 건물 외벽을 전부 다양한 색으로 칠하라고 지시했고, 오늘날 사람들은 아래 사진에서처럼 밝지만 약간 부드러운 파스텔 색상의 건물들이 늘어선 스카이라인을 보려고 이곳을 찾아온다.

　스카이라인과 부둣가의 바닷물을 보고 영감을 받아 기하학적인 추상화를 그렸다. 알록달록한 건물을 보면 마음이 편안해지면서 즐거워진다.

> **표현 기법 노트**　발색이 잘되고 부드러운 분홍 파스텔 톤이 아름다운 튜브 물감인 홀베인의 셸 핑크를 기조색으로 사용했다. 단독으로도 사용했고 지붕 색을 내려고 적갈색 계열에 섞기도 했다.

구엘 공원

안토니 가우디는 모데르니즈메 운동Modernisme movement(카탈루냐에서 일어난 모더니즘 운동-옮긴이)과 관련해서 단연 가장 유명한 인물로 꼽히는 카탈루냐 출신의 건축가이다. 바르셀로나에 있는 가우디의 많은 건축물 중에서 사그라다 파밀리아 성당이 가장 유명하다. 이 성당의 양식은 곡선과 유기적인 형태, 비대칭, 화려한 장식 등의 특징을 갖고 있다. 가우디의 또 다른 작품인 구엘 공원Park Güell에 있는 벤치를 가까이에서 찍은 아래 사진을 보면 각양각색의 타일로 장식된 독특한 모자이크 양식이 눈에 띈다.

서로 다른 모양의 모자이크 타일과 선이 흐르는 형태에서 영감을 받아 특정 그림을 그렸다.

색채 노트 아래의 화사한 사진은 갖가지 색을 담고 있지만 다양한 색조의 노란색에서 발산하는 밝은 색감이 전체를 압도한다. 금황색에서 레몬색과 황토색에 이르는 대체로 따뜻한 색채들은 도자기 타일에 모여 있다. 아래 사진은 전체적으로 따뜻한 색조에 가깝다.

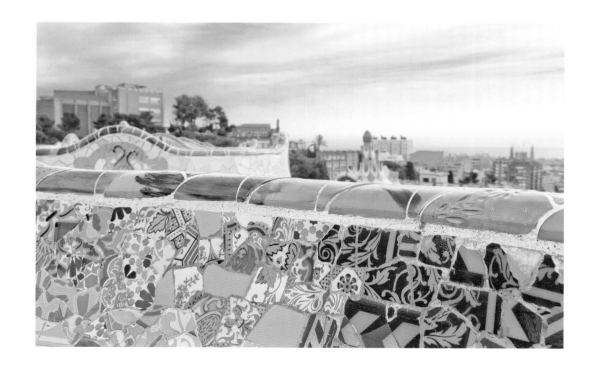

유행을 선도했던 60년대

1980년대생인 나는 늘 20세기 최고의 10년을 놓친 기분이었다. 1960년대의 문화, 음악, 패션은 하나같이 다 매력적이다.

이 시기를 대표하는 이미지를 하나만 선택하기가 어려웠는데 결국 밝으면서도 차분한 색깔이 마음에 드는 빈티지 천을 골랐다. 이 천의 색채 조합은 60년대 잡지의 여러 멋진 사진도 생각나게 하는데 그 당시의 사진은 분위기가 화려했지만 살짝 바랜 느낌이 항상 있었다.

색채 노트　이 색채 팔레트에는 크림빛이 도는 밝은 분홍색 계열과 올리브색 계열, 연보라색, 약간의 라벤더색, 하늘색을 사용했다. 특징 그림으로는 플라워 파워flower power(1960년대 후반에서 1970년대 초반에 사용된 비폭력 운동을 상징하는 말-옮긴이)를 표현한 꽃무늬를 그렸다.

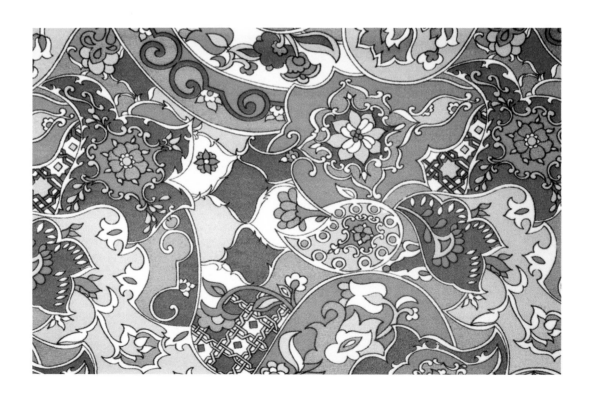

98

고대 이집트

십 대 때 가족 여행으로 갔던 이집트에서 설화와 일상을 묘사한 그림과 상형 문자로 가득한 수백 개의 벽과 공간을 보고 압도당했고 그 충격은 아직 그대로 남아 있다. 이집트 테베의 어느 무덤에서 발견된 이집트인 일꾼들을 묘사한 아래의 그림은 내 기억에 있는 이미지와 비슷하다. 고대 미술이 대체로 그렇듯이 흙에서 얻은 안료만 사용되었기 때문에 색감이 차분하고 자연색으로 채색되어 있다.

나는 이런 색채 조합을 무척 좋아한다. 흙빛의 색채는 우아한 맛이 있고 시대를 초월하는 매력이 있어서 내 작품에도 그런 특징을 사용해보고 싶게 만든다.

하나의 그림에 여러 색상을 사용해볼 수 있도록 아래에 보이는 도자기를 이용해 단순한 구성의 그림을 그려보았다.

> **표현 기법 노트**　기본 중성색으로 사용할 다양한 명도의 갈색, 황토색, 주황색, 검은색 계열을 만들었고, 혼합해둔 중성색 몇 가지에 흰색 구아슈를 약간 섞어서 크림빛이 도는 색깔도 만들었다. 파스텔 색조와 연한 중성색 계열을 만들 때 수채 물감에 흰색 구아슈를 섞으면 물감이 더 불투명해지는 진한 농도의 질감으로 바뀐다. 아래 그림에 초록색과 파란색도 조금 나와 있어서 색채 팔레트에 포함했다.

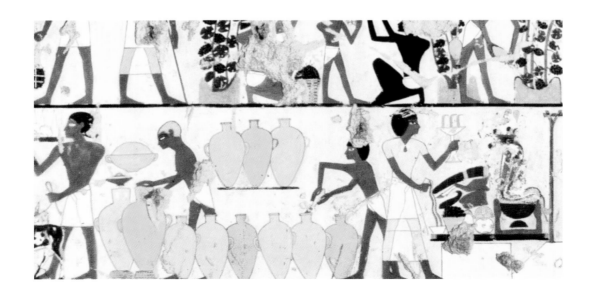

신비로운 정글

정글은 수목이 우거져 있고 습하며 주로 녹색을 띠는데, 이끼색부터 암녹색까지 따뜻한 녹색 계열의 색이 대체로 겹쳐 있다.

아래 사진을 보고 영감을 받아 녹음이 울창하고 안개 낀 하늘의 풍경을 자유롭게 그려 보았다. 전경前景에 가까워질수록 녹색 계열의 색은 서서히 밝아지며 점차 노란빛을 띤다.

색채 노트　따뜻한 녹색 계열의 색을 만들려면 녹색 계열에 노란색 계열과 황토색을 섞는 것을 추천한다. 황토색은 주황색 언더톤이 있어서 밝은 녹색의 채도를 낮추고 자연에 가까운 천연색으로 보이도록 만들어준다.

녹색을 어둡게 만들려면 남색과 빨간색(녹색의 보색)을 약간 섞는다. 그렇게 하면 검은색이나 갈색 물감을 섞지 않아도 녹색의 채도를 낮출 수 있다.

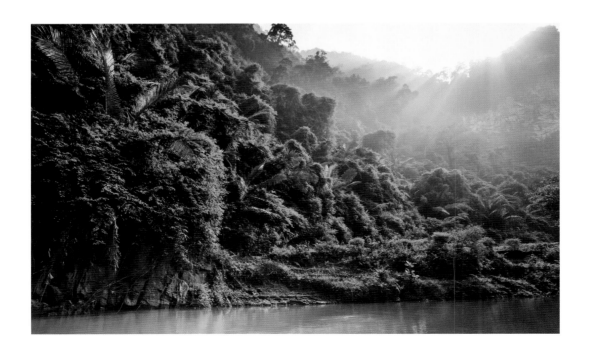

열대 낙원

아래 사진의 아름다운 풍경은 내가 어린 시절을 보내고 자랑스럽게 고향이라고 말할 수 있는 멕시코의 마야 해안Riviera Maya이다. 지금까지 다녀본 곳 중에 카리브해만큼 물 색깔이 아름다운 곳을 본 적이 없다.

칸쿤의 색채는 형광 파스텔 색조라고 이야기했었는데 난 여전히 정확하게 표현했다고 생각한다. 잔잔한 터키옥색의 바닷물은 백사장과 밝은 녹색의 야자나무와 완벽한 조화를 이루는데 과연 지상 낙원이라 할 수 있다. 파란색에서 터키옥색, 녹색, 연두색까지 유사색 조화를 아주 잘 볼 수 있다.

표현 기법 노트 아래 사진처럼 밝은 터키옥색을 만들기 위해 닥터 마틴의 주니퍼 그린과 아이스 블루를 기조색으로 사용했고 고체 물감 세트에 있는 파란색 계열과 섞어서 바다와 하늘에 보이는 여러 가지 색을 만들었다. 모래의 빛깔을 표현하려면 흰색 구아슈에 노란색과 복숭아색을 약간 섞는다. 젖은 모래의 진한 색조를 표현하려면 갈색을 조금 섞으면 된다.

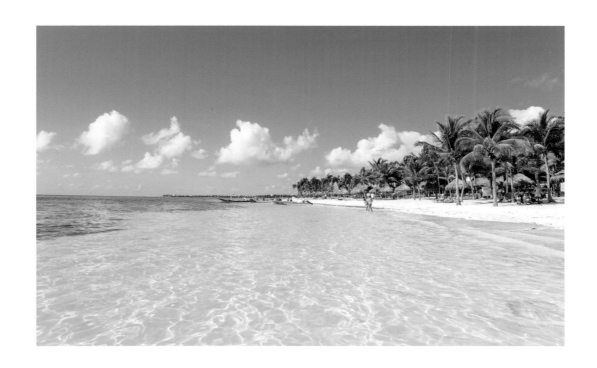

웅장한 협곡

애리조나주의 앤틸로프 캐니언Antelope Canyon은 미국에서 방문객이 매우 많은 곳인데, 그이유는 쉽게 알 수 있다. 이 장엄한 협곡은 밝고 따뜻한 색조와 사암의 질감 때문에 빛나는 듯하다. 화사한 주황 계열의 색과 하늘색은 완벽한 보색을 나타내고 있다.

오른쪽 페이지 하단의 추상화는 협곡의 입구에서 영감을 받아 그린 것으로 거의 새로운 차원으로 향하는 문처럼 보인다. 같은 주제의 그림을 크게 그릴 때 이 추상화가 영감이 되어주리라 기대한다.

색채 노트 아래 사진의 색채 조합은 따뜻한 톤에 속하는 유사색 배색으로 색상환을 따라 보라색에서부터 귤색에 이르기까지의 색을 전부 포함한다. 암적색, 벽돌색, 녹슨 주황색, 그리고 점토색과 황토색 같은 중성색은 진하고 따뜻한 색채 조합을 아름답게 나타내고 있다. 나는 윈저 앤 뉴튼의 모브와 닥터 마틴의 퍼시먼을 자주색, 빨간색, 주황색 계열의 고체 물감에 살짝 섞은 혼합색을 좋아한다.

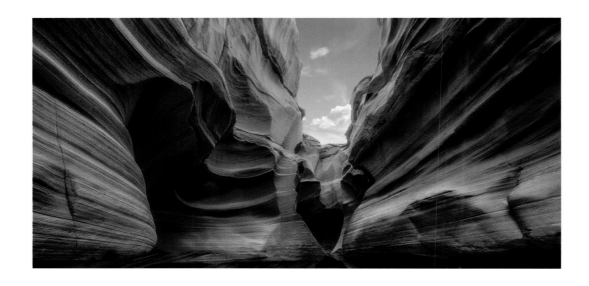

바닷속 판타지

스노클링이나 스쿠버 다이빙을 하며 신비로운 산호초를 구경해본 적이 있다면 마치 또 다른 행성에 떠다니는 듯한 느낌을 받았을 것이다. 산호와 물고기의 화사한 색감과 신기하고 색다른 모습은 창의성을 자극한다.

영감 보드에는 간단한 웨트 온 웨트 기법을 이용해 밝은 파란색 계열과 산호색 계열로 색칠했다. 물감이 아직 마르지 않았을 때 소금을 뿌려서 산호의 모양을 떠올리게 하는 질감을 재미있게 표현했다.

색채 노트　이 색채 조합은 화사하고 선명하고 형광빛을 띠며 매우 밝아서 바로 닥터 마틴의 고발색 액상 물감을 써야겠다는 생각이 들었다. 터쿼이즈 블루Turquoise Blue와 울트라 블루, 퍼시먼, 그리고 내가 좋아하는 주니퍼 그린을 사용해서 색채 팔레트를 만들었다.

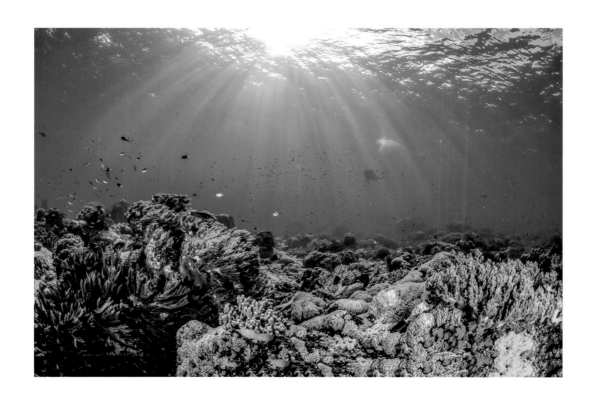

잔물결이 이는 모래 언덕

나는 풍경화에 관한 아이디어를 얻기 위해 중동의 사막 사진을 찾아보는 것을 좋아한다. 바람이 모래 위로 잔물결을 일으키며 무늬를 만드는 모습과 모래 언덕마다 제각기 다른 높이와 층과 그 형상은… 너무나 매혹적이다.

모래는 영역마다 색이 크게 다르지는 않지만 밝은 태양이 모래 언덕을 내리쬐며 생기는 그림자와 하이라이트 부분에 다양한 색이 나타난다.

이 색채 팔레트에는 쉬민케 고체 물감 세트를 자유롭게 사용했는데, 특히 여러 가지 색을 만들려고 주황과 파랑 계열의 색을 실험하며 무척 재미있었다. 모래 언덕의 색을 다양하게 나타내기 위해 내가 매우 좋아하는 윈저 앤 뉴튼의 옐로 오커를 약간 혼합했다.

표현 기법 노트 아래 사진에 보이는 모래는 주황색 언더톤의 황토색 계열로 이루어진 따뜻한 중성색이다. 주황색의 채도를 낮추고 좀 더 중성적인 톤으로 만들려면 파란색을 약간 혼합하기만 하면 된다. 보색이 색채 조화와 색 혼합에서 큰 부분을 차지한다는 것을 이 책에서 수없이 확인하고 있다. 이번 주제의 경우 보색에는 두 가지 효과가 있다. 첫째로, 자연 그대로의 모래색과 그늘진 부분의 색을 만들기 위해 주황색의 채도를 낮추는 효과가 있고 둘째로, 파란색의 하늘과 황톳빛 주황색의 모래 사이에 보색 조화를 나타낸다.

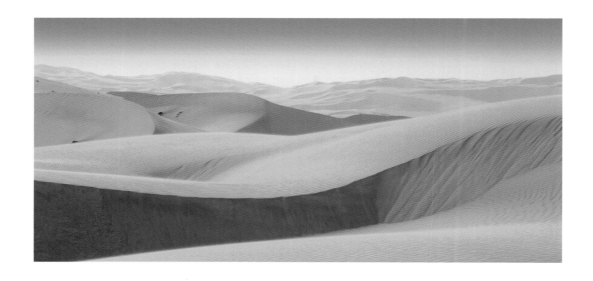

스위스 알프스

평화로운 풍경을 머릿속에 그려보라는 질문을 받는다면 여러분은 스위스 알프스산맥의 눈 덮인 경치를 떠올릴 수 있을 것이다. 알프스산맥을 생각하면 상쾌하고 맑은 공기가 연상된다. 아래 사진은 선명한 파랑 및 초록 계열의 아름답고 차가운 색으로 구성되어 있고 햇빛이 비치는 초록 들판에는 약간의 따뜻한 녹색도 확인할 수 있다.

차가운 톤은 상쾌하고 광활한 분위기를 자아낸다. 유사색 배색은 조화롭고 보기 좋기 때문에 이 사진을 보면 눈이 편안해진다.

색채 노트 아래 사진에서는 군청색부터 진청색과 하늘색까지 파랑 계열의 색이 주로 보이고 초록 계열의 색은 산의 중성색과 함께 그다음으로 많이 볼 수 있다. 나는 고체 물감 세트에 있는 세룰리안블루, 인디고, 터쿼이즈를 즐겨 쓴다. 초록색 계열처럼 파란색 계열의 물감도 고체 상태에서는 더 진해 보이므로 색칠하기 전에 남는 종이에 미리 발색해보는 것이 중요하다.

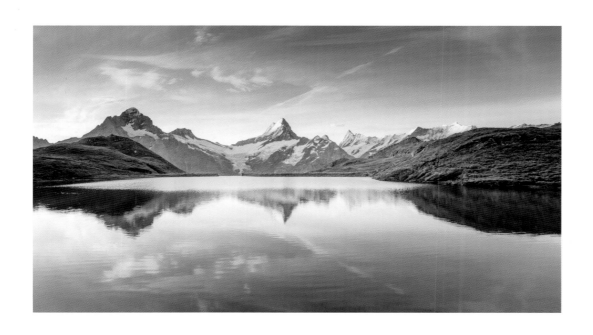

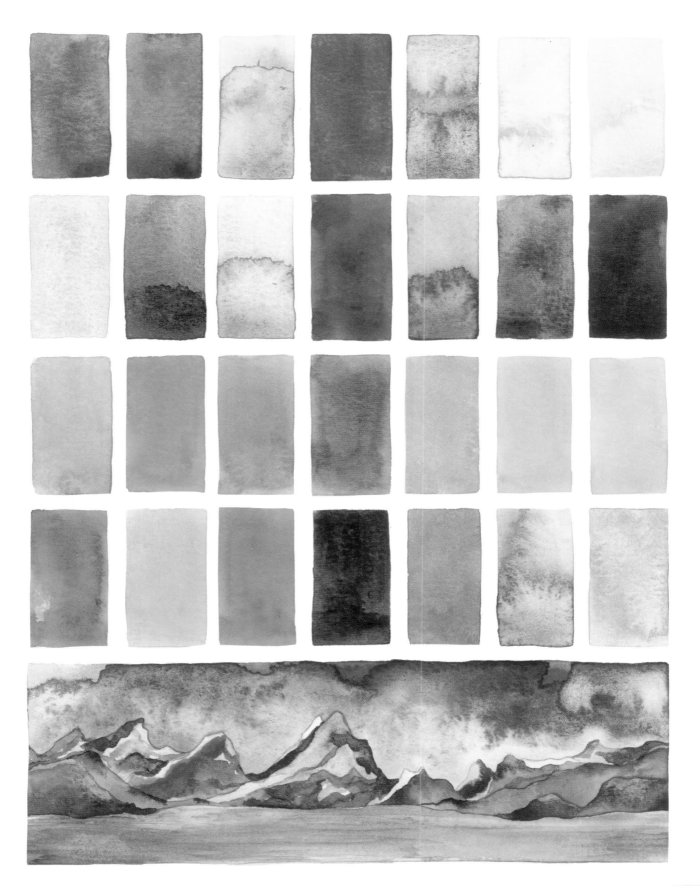

색다른풍경

113

루핀 들판

루핀lupine이 활짝 핀 평화로운 들판은 다양한 색채 조화가 작용해 굉장히 매력적이다.

이 색채 팔레트를 만들 때 시넬리에의 다이옥사진 퍼플과 홀베인의 라벤더, 닥터 마틴의 마호가니와 바이올렛을 즐겨 사용했다.

색채 노트 아래 사진의 색채 조합은 거의 보라가 주조색인 단색 배색 같아 보이지만 각기 다른 명도와 온도감을 가진 자주색 계열과 라일락색 계열의 색채가 무수히 많다. 라벤더색, 보라색, 자홍색, 담자색, 라일락색, 파스텔 톤의 분홍색, 적자색 등이 보인다. 유사색 배색이 확실한 것은 여러 다른 자주색 톤의 자홍색과 청보라색이 색상환에서 보라색과 인접해 있기 때문이다. 노랑과 보라가 색상환에서 서로 마주 보고 있는 반대색인 것처럼 들판은 누런 황토색이고 보라색 계열의 루핀과 대조되므로 약간의 보색 배색도 이루고 있다.

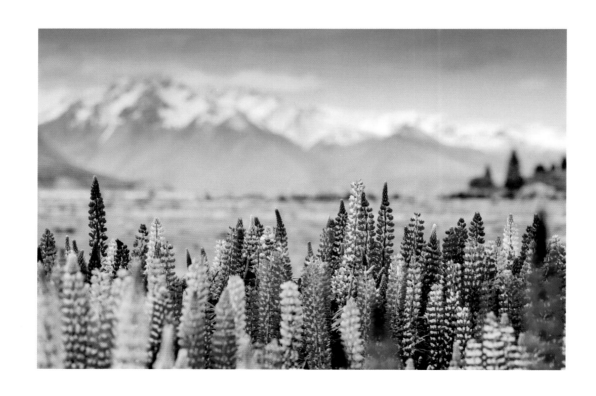

다채로운 다육 식물

다육 식물은 뿌리와 잎에 물을 저장하므로 두꺼운 다육질이어서 매우 건조한 기후에서도 살아남을 수 있다. 집에서 가장 키우기 쉬운 식물이기도 하다.

각종 녹색 계열이 아래 사진을 가득 메우고 있는데 선명한 풀색, 차분한 회녹색, 비취색, 라임빛 녹색, 누런 녹색을 이파리 끝에 살짝 물든 자주색과 어떤 다육 식물의 경우에는 주황색의 그러데이션이 보완해주고 있다.

나는 아래 사진과 같은 색채 조합을 만들 때 고체 물감 세트의 녹색 계열을 실험해보는 것을 좋아한다. 녹색 계열의 물감은 고체 상태일 때 더 어둡게 보인다는 것을 잊지 말고 그림에 색칠하기 전에 미리 발색해본다.

색채 노트 아래 사진의 구성을 보면 모양이 가지각색이고 매력적인 초록 계열의 색이 많다는 것을 확인할 수 있다. 다육 식물은 초록색에서 시작된 분할 보색 조화를 보인다. 분할 보색을 만들려면 이 사진의 경우 초록색을 주조색으로 선택하고 보색인 빨간색을 찾은 후에 보색의 양옆에 자리한 주황색과 따뜻한 보라색을 고른다.

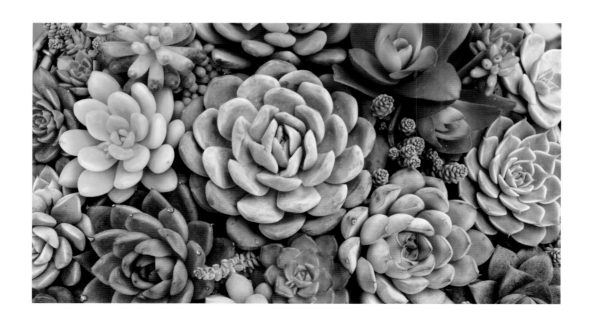

소박한 농가

오렌지 베리, 푸른 잎사귀, 싱싱한 해바라기로 구성된 따뜻한 색감의 꽃 장식은 추수감사절 같은 가을 명절을 위한 특별한 장식물로 사용하기에 아주 좋다. 중성적인 색의 나무 배경과 호박으로 만든 화병은 소박한 느낌을 더한다. 이렇게 완전히 따뜻한 색감은 안락하고 친숙한 느낌을 자아내고 즐거운 날을 떠올리게 한다.

색을 관찰하면서 감정을 묘사하는 일은 유익하며 통찰력도 얻게 해준다. 색에는 수많은 이론이 담겨 있으며, 색은 또한 감정과 밀접하게 연관되어 있다. 조색은 매우 직관적인 작업이므로 색을 보면 어떤 느낌이 드는지 알고 실제로 자신의 감정을 표현하는 일은 색채 팔레트를 만드는 작업에 생기와 활력을 불어넣어 줄 것이다.

색채 노트 아래 사진은 따뜻한 느낌을 발산할 뿐만 아니라 유사색의 완벽한 조화를 나타내어 눈을 즐겁게 한다. 배경이 되는 목재의 중성적인 색감이 주홍색, 주황색, 금황색, 레몬색, 라임빛 녹색, 초록색 계열의 색채 조합을 보완해준다.

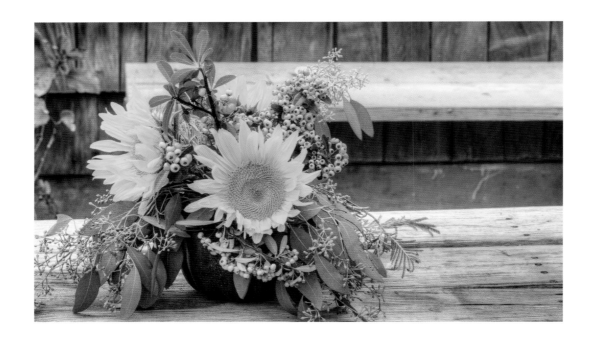

열대의 광채

앤슈리엄anthurium은 레이스리프나 플라밍고 릴리라고 불리기도 한다. 앤슈리엄의 활짝 펼쳐진 하트 형태는 환대와 솔직함을 상징한다. 빛깔이 강렬하고 이국적이며 광채가 많이 난다.

아래 사진의 아름다운 앤슈리엄은 부드러운 파스텔 톤을 포함한 밝은 색조를 갖고 있어서 사진의 전체적인 채도를 보완해준다. 따뜻하고 열대 지방의 느낌이 나는 색채 조합으로, 형광 녹색과 밝은 진노랑을 비롯해 빛나는 석양빛의 주황색부터 분홍 셔벗 색과 복숭아색까지 색이 다양하다.

표현 기법 노트 밝은 주황색의 색감 때문에 닥터 마틴의 퍼시먼을 사용했는데, 물에 많이 희석하고 노란색을 조금 섞으면 복숭앗빛의 셔벗 색감을 낼 수 있다. 에메랄드그린에 마젠타와 샙 그린을 조금 넣어서 조색하기도 했다.

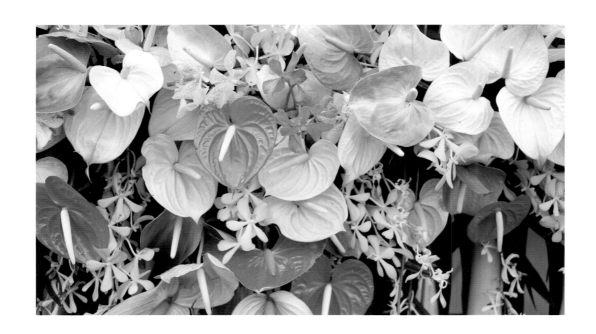

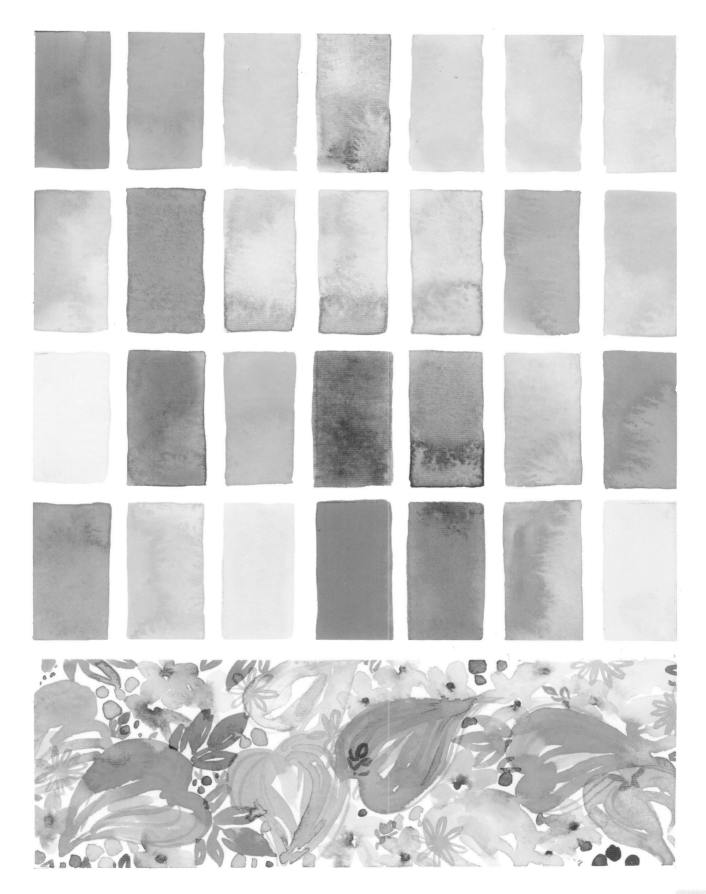

로맨틱한 부케

차분한 분홍 계열과 연한 초록 계열의 색으로 이루어진 부드럽고 로맨틱한 장미 부케는 달콤함과 순수함을 떠올리게 한다. 채도가 낮은 색채 팔레트의 색들을 밝게 만들려면 보통 물에 희석한다. 색채 팔레트에 있는 몇 가지 진한 색채의 경우 사실 같은 계열의 색과 기조색이 동일하지만 좀 더 불투명하고 어두운 색감을 내기 위해 물의 양을 줄였다.

물에 많이 희석된 듯한 연분홍색과 회녹색은 약간의 따뜻한 초록색 계열 및 중성색 계열과 어우러져서 대체로 차가운 색채 팔레트에서 로맨틱하고 부드러우며 감미로워 보인다. 이 색채 팔레트가 차갑게 느껴지는 이유는 분홍색은 빨강 계열의 색을 물로 희석해서 만들었지만 차가운 언더톤을 갖고 있으며 주황색보다 보라색에 더 가깝고, 주로 보이는 녹색은 회녹색으로 노란빛이 아니라 파란빛을 띠어서이다.

> **표현기법노트** 채도가 낮은 아름다운 분홍색을 만들려면 물에 희석한 오페라에 녹색을 조금 섞는다. 보라색을 조금 혼합해서 차가운 톤으로 만들 수도 있다.

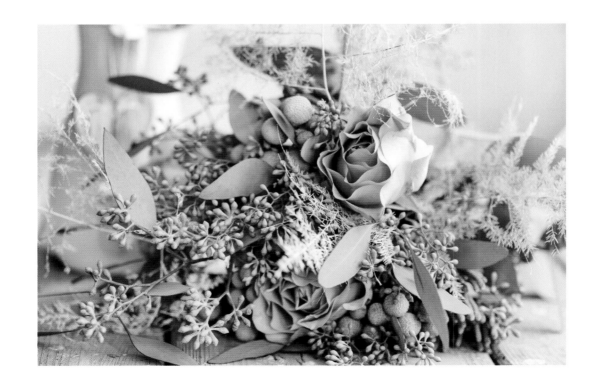

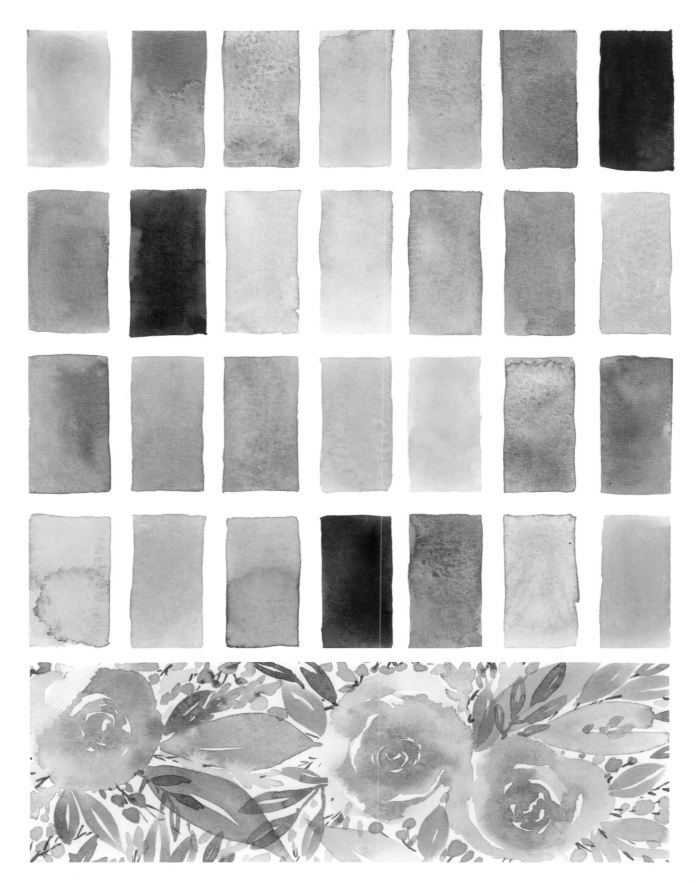

마르살라 색의 꽃

작약, 프로테아, 장미, 화초로 구성된 아래 사진의 꽃 장식은 색상 견본을 만드는 연습을 하기에 아주 적합하다. 아래 꽃다발에서 가장 많이 보이는 색은 자주색이지만 더 찾아보고 색채 팔레트에 추가해야 할 색이 아직 많이 있다. 담자색, 포도주색, 벽돌색, 적갈색, 자홍색, 진한 빨간색, 암적색, 산딸기색은 사진에 보이는 보라, 빨강, 분홍 계열의 무수히 다양한 색 중에 단지 일부일 뿐이다.

이 사진을 통해 다시 한번 자연의 아름다운 보색 조화를 확인할 수 있다. 진녹색 잎은 꽃의 어두운 빨간색 계열과 완벽한 대비를 이룬다. 따뜻한 톤과 중성적인 톤의 복숭아색이 살짝 강조되어 어둡기만 했을 색감을 다소 환하게 만들었다.

색채 노트 닥터 마틴의 마호가니는 진한 빨간색 계열과 보라색 계열의 기조색으로 내가 매우 좋아하는 물감이다. 차갑고 진한 빨간색 계열을 만들 때 같은 브랜드의 크림슨과 혼합한다. 색채 팔레트의 색은 다른 양의 물로 희석해서 명도에 변화를 주었다.

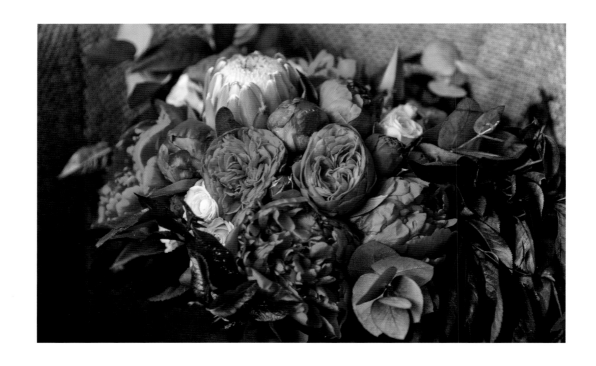

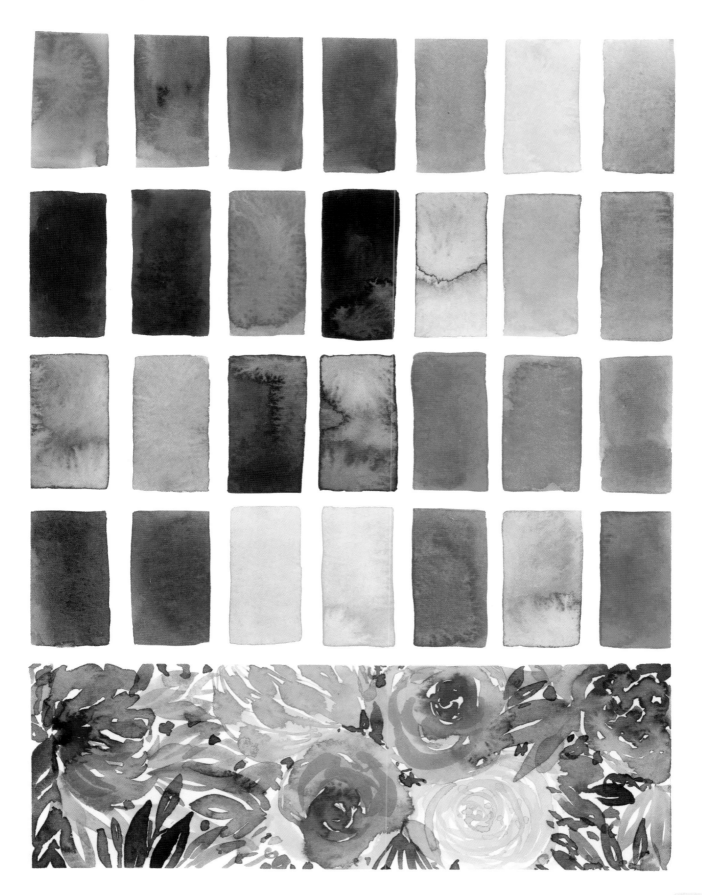

과일 정물화

아래 사진은 치즈, 견과류, 과일, 포도주 등이 있는 정물 사진의 대표적인 예를 보여준다. 빛과 그림자의 대비와 구도 때문에 색상 견본을 만드는 일이 재미있게 느껴진다.

가끔 색을 배색하면 어떻게 보이는지 알고 싶어서 색상 막대를 만들어 그러데이션이 되도록 나열하기도 한다. 여기서는 녹색으로 시작해 갈색 계열을 지나 빨강 계열로 바뀌며 그다음으로 유사색인 주황 계열과 노랑 계열을 거쳐서 따뜻한 초록 계열의 색으로 마무리했다.

표현 기법 노트　수채 물감이나 다른 물감으로 그림자를 표현하려면 색마다 보색을 조금씩 섞어주는 방법이 가장 좋다. 예를 들어 아래 사진의 배경색과 비슷하며 물 주전자에서도 보이는 이끼색, 국방색, 암녹색 계열을 만들 수 있는데 이 녹색 계열의 색은 빨간 사과의 그림자 색을 만드는 데 유용하다. 보색 혼색에 대해 또다시 언급하는 것은 보색이 색 혼합에서 정말 중요하기 때문이다. 보색이 어떻게 서로 작용해 새로운 색을 만들어내고 대비를 이루는지를 확실히 이해해야 한다.

치즈의 그림자 색을 만드는 방법도 같다. 밝은 노란색 계열의 채도를 낮추려면 자주색을 아주 조금씩 넣으면서 원하는 색이 나올 때까지 섞어본다. 어두운 귤색을 만들려면 따뜻한 보라색이 아니라 청보라색을 사용해야 한다. 색상환을 확실히 알고 있으면 직관적으로 쉽게 보색을 활용할 수 있다.

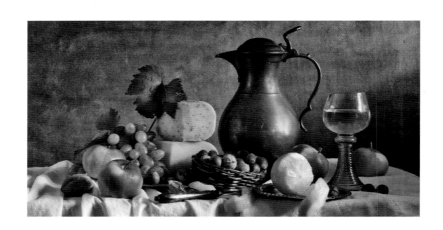

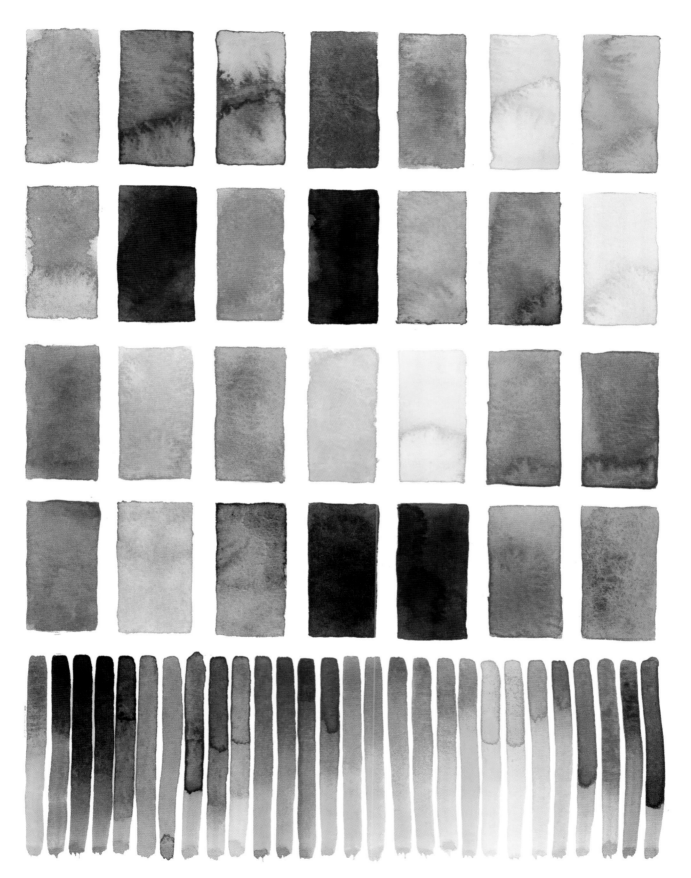

풍작

진하고 따뜻한 색감은 풍요와 수확물을 상징하는 추수를 연상시킨다. 가을을 상상할 때 우리는 아래 사진에서 볼 수 있는 낙엽, 향신료 식물, 호박 등을 떠올린다.

정물 사진을 보고 그리는 일이 재미있는 것은 색을 다양하게 사용해보기 좋은 빛과 그림자의 대비가 있기 때문이다. 아래 사진의 색채 조합은 유사색의 조화를 이루고 있어 매력적이고 따뜻하게 느껴지며 빨간색의 보색(반대색)인 녹색이 있어 대비를 이룬다.

담자색, 벽돌색, 진한 빨간색, 주홍색, 주황색, 그리고 가장 밝은 부분에 보이는 노란색이 유사색의 조화를 나타낸다. 나무 탁자와 땅콩호박의 중성적인 색채는 전체적인 색채 조합을 방해하지 않아 유사색의 조화를 가능하게 만든다.

따뜻한 색조의 색상 견본을 만드는 일은 즐겁고 마음이 안정된다. 나는 빨강과 노랑 계열의 색을 시험해서 어떤 다양한 색이 나오는지 보는 것을 좋아한다. 황토색을 조금 섞어서 채도를 낮추고 흙색 톤으로 계절감을 주는 것도 좋다.

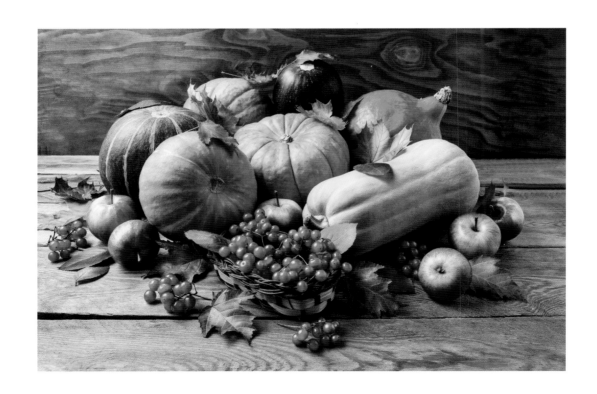

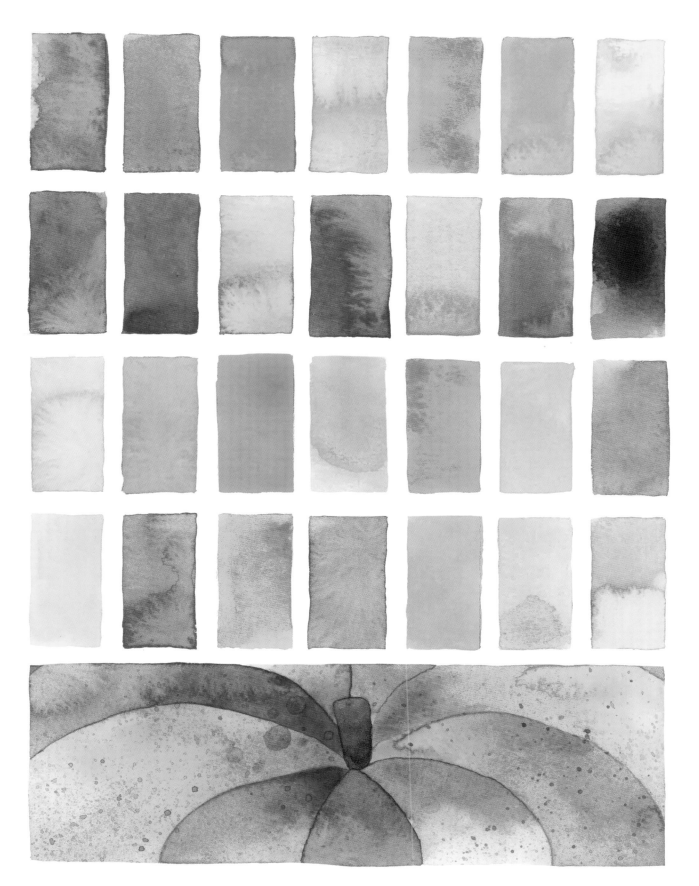

단색 자수정

오른쪽 페이지의 색채 팔레트는 이 책에서 유일하게 100퍼센트 단색으로 구성되어 있다. 수채 물감과 그 투명한 아름다움에 매료되었기 때문에 이 색채 팔레트를 여러분과 꼭 공유하고 싶었다. 명도를 다양하게 만들기 위해 한 가지 혼합색에 물의 양을 각각 다르게 넣어서 색채 팔레트를 채웠다.

수정과 보석은 내 작품에 반복적으로 나오는 소재이므로 보석 안에서 빛이 어떻게 반사되고 굴절되며 프랙털 무늬(일부의 모양과 전체의 모양이 닮은 형태의 무늬-옮긴이)와 질감을 만들어내는지를 이야기하게 되어 기뻤다.

표현 기법 노트 먼저 보라색의 완벽한 기조색을 만들고 물의 양과 불투명도를 조절해야 했다. 나는 조색할 때 몇 가지 다른 브랜드 및 다른 형태의 물감을 사용하는 것을 좋아하는데 그렇게 하면 독특하면서 자연스러운 색을 가장 잘 만들 수 있다고 생각한다. 보라색의 기조색으로는 닥터 마틴의 바이올렛에 쉬민케 고체 물감 세트에 있는 코발트 바이올렛 휴Cobalt Violet Hue를 섞었고 추가로 다니엘 스미스의 튜브 물감인 애미시스트 제뉴인Amethyst Genuine을 조금 혼합했다. 애미시스트 제뉴인 같은 수채 물감은 꽤 특별한데, 실제 원석 가루가 섞인 과립형 물감이라 살짝 반짝인다. 이 물감을 사용해보기에 정말 좋은 기회라고 할 수 있다. 내가 쓰는 물감을 똑같이 사용할 필요는 없다. 적절한 색감과 질감을 찾는 일이 얼마나 복잡할 수 있는지를 보여주기 위해 내가 조색하는 과정을 단순히 이야기하는 것뿐이다. 나는 튜브 물감이나 고체 물감의 한 가지 색만 사용하는 일이 거의 없다.

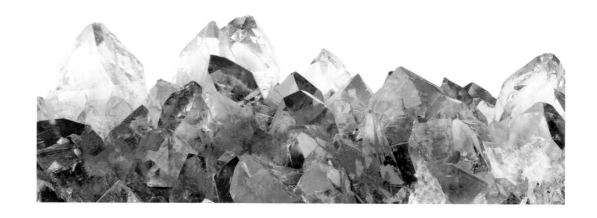

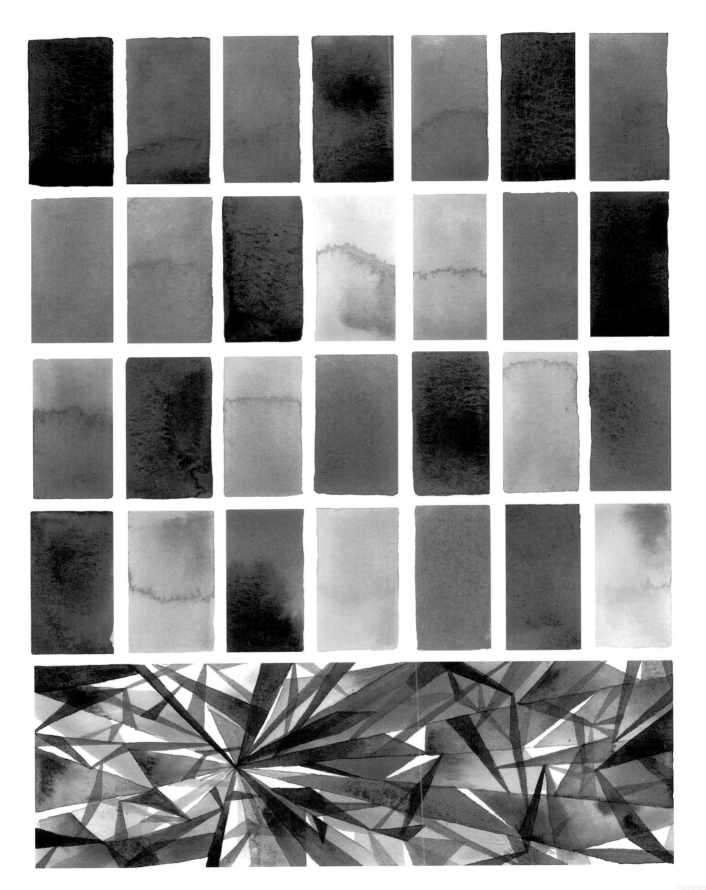

연수정

밝은 보석 색깔의 강조색이 들어간 어두운 흙빛에 끌려서 이번 색채 팔레트는 수월하게 만들었다. 이 책에서 가장 어두운 색으로 조합된 색채 팔레트인 것 같다. 크레머 피그먼츠 Kremer Pigments의 수제 물감인 약간 차가운 톤의 퍼니스 블랙Furnace Black을 포함해 여러 검은색 계열의 수채 물감을 사용했다. 홀베인의 번트 엄버Burnt Umber와 아이보리 블랙도 많이 사용했는데, 이 색들에 쉬민케 고체 물감 세트의 몇몇 갈색 계열 및 황토색 계열을 섞고 홀베인의 브릴리언트 오렌지Brilliant Orange도 조금 넣어서 조색했다.

아래 사진을 잘 반영하는 특징 그림으로 공중에 떠 있는 수정을 그려야겠다는 생각이 들었다. 가운데 있는 세 개의 수정은 각각 아래 사진의 연수정 중 하나를 묘사한다. 세 수정에 공통으로 검은색이 들어가지만 왼쪽 수정에는 번트 엄버와 갈색이 추가되었고 가운데 수정에는 황토색이 부분적으로 채색되어 있으며 오른쪽 수정에는 브릴리언트 오렌지가 더해져 뚜렷한 대조를 보인다. 나는 종종 지구 광물에서 영감을 찾는데 아래 사진에서 영감을 받아 더 큰 그림을 그린다면 극적인 장식 효과를 주기 위해 금박 조각을 붙일 것이다.

색채 노트　나는 이 색채 조합의 따뜻한 중성색 계열을 정말 좋아한다. 이 책에는 중성색의 색채 조합이 몇 가지 나오지만 모두 베이지를 중심으로 한 조금 더 부드러운 중성색 계열이다. 하지만 아래 사진의 색채 조합에는 검은색과 어두운 갈색 계열이 더 많다. 검은색과 어두운 갈색 계열의 색이 자연스럽게 이어져서 단색 배색과 유사하지만, 따뜻한 주황색과 귤색, 황토색 계열의 다양한 색채가 검은색과 어두운 갈색 계열을 보완해주고 있다.

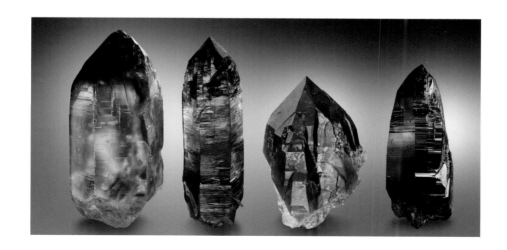

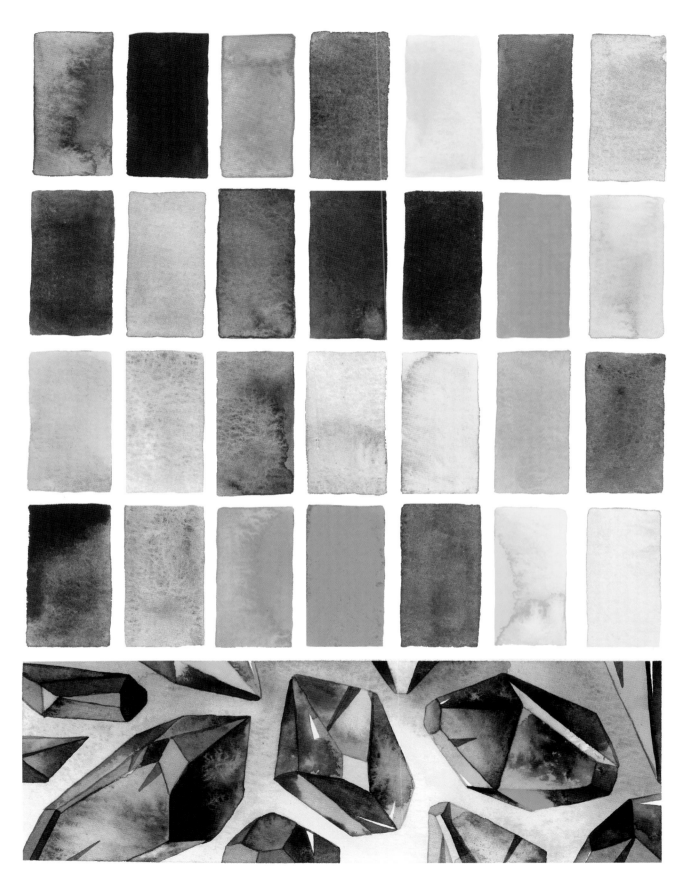

광물 자원

주황색 마노

유사색 배색은 색상환에서 서로 이웃해 있는 색으로 구성되어 보기 좋고 편안하다. 이 색채 조합은 보통 원색, 2차색, 3차색으로 되어 있는데 아래 사진의 경우 노란색, 귤색, 주황색, 주홍색, 그리고 그 사이에 속한 색을 모두 포함하고 있다. 마노에는 살짝 강조색의 역할을 하는 연한 파란색(주황색의 보색)도 약간 보인다.

　이 따뜻한 색채 조합과 광물의 신기한 단면에서 영감을 받아 그 형태를 그림으로 재현했다. 먼저 한쪽 끝이 뾰족한 둥근 내부를 그리고 다양한 두께의 테를 차례대로 묘사했다. 수채 물감을 사용할 때는 각 테두리의 물감이 마를 때까지 기다린다.

색채 노트　아래 사진에서 눈에 띄는 몇 가지 색은 홀베인의 튜브 물감을 사용해 색상 견본을 만들었는데, 브릴리언트 오렌지와 퍼머넌트 옐로Permanent Yellow를 사용했고 살짝 보이는 파스텔 색조의 분홍색은 셸 핑크를 조금 써서 만들었다. 고체 물감 세트에 닥터 마틴의 퍼시먼이 소량 있어서 노란색 계열에 섞어 주황 계열의 색을 다양하게 만들었다. 닥터 마틴의 제품은 색이 너무 화사하므로 사용할 때 주의한다.

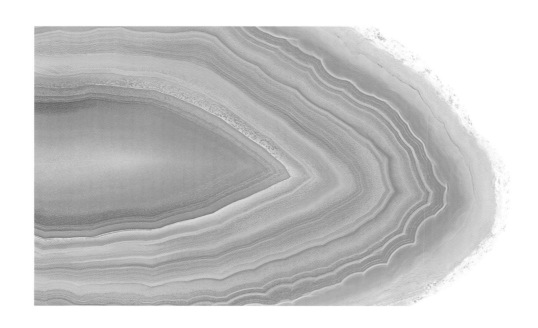

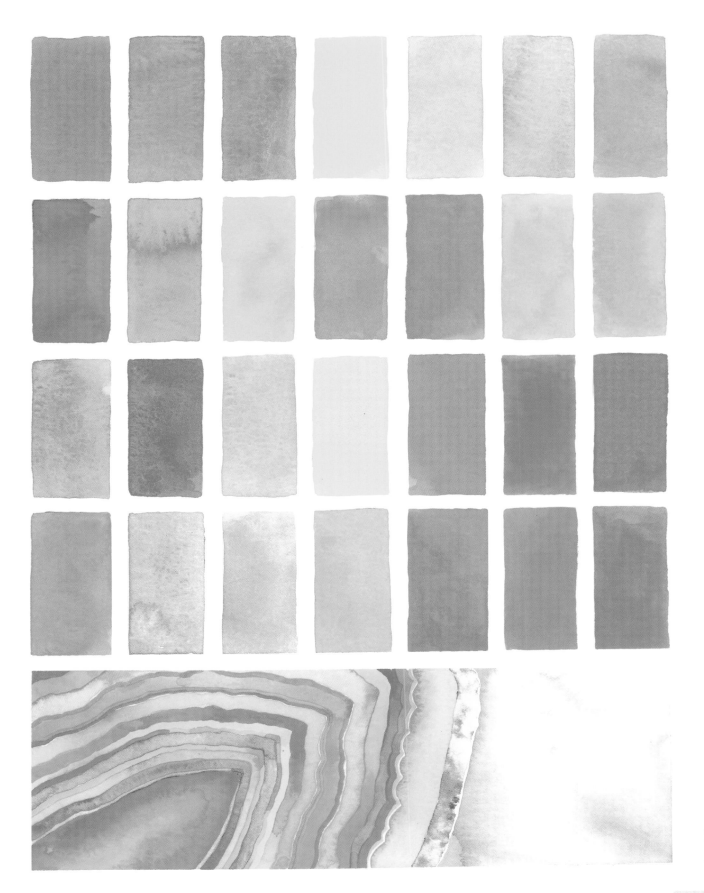

아름다운 피부색

아래 사진을 언뜻 보면 네 가지의 피부색만 있는 듯하나 자세히 관찰하면 다르다. 바탕 피부색부터 발그레한 뺨, 입술, 주근깨, 점, 머리카락, 눈썹의 색까지 다양한 색이 있다.

중성적인 색채 팔레트에는 따뜻한 언더톤이 있으며 황토색, 주황색, 크림색 같은 색상으로 구성되어 있다. 주황과 파랑 계열의 색만 섞어서 색채 팔레트를 거의 다 완성했다는 것을 안다면 여러분은 놀랄지도 모른다. 파랑은 주황의 보색이라서 같이 섞으면 차분하고 따뜻한 중성색을 만드는 데 좋다. 어두운 피부색을 만들 때 빨강과 초록을 혼합해서 나온 갈색 계열을 기조색에 섞었고 밝은 피부색을 만들 때는 기조색과 베이지를 혼합했다.

영감 보드에 중성적인 색조의 풍경처럼 보이는 그림을 그렸지만 사실 피부 표면을 자세히 찍은 사진에서 영감을 받아 그린 것이다. 색채 조합이 무척 조화로워서 전체적으로 보면 마음이 느긋해진다.

표현 기법 노트 쉬민케의 존 브릴리언트 다크와 네이플스 옐로는 크림빛의 기조색이 필요할 때 내가 잘 사용하는 질 좋은 수채 물감이다. 이 두 고체 물감은 불투명하고 흰색 안료가 들어 있어서 조색할 때 물감 색을 중성적이고 따뜻한 밝은색으로 만드는 데 아주 좋다. 이 색채보드를 만들 때 크고 깨끗한 팔레트를 준비한 뒤 하나의 톤에 한 가지 색을 추가로 살짝 섞어서 또 다른 톤을 만드는 방식으로 정말 자유롭게 조색했다. 예를 들어 발그레한 볼 색을 만들 때 기본 피부색에 빨간색 조금과 물을 넣어 섞었다.

136

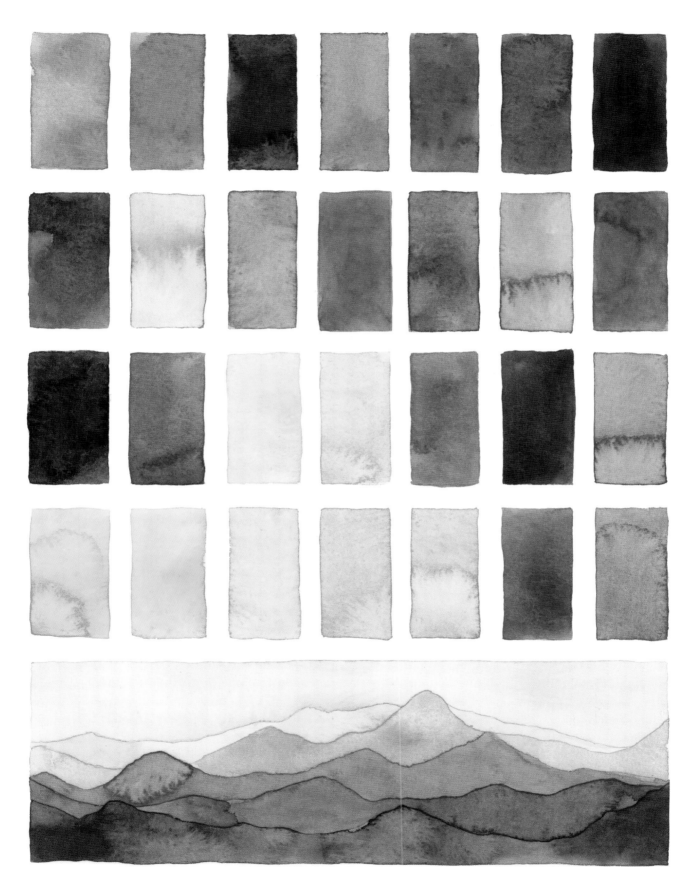

탐스러운 머리카락

여러 가지 색과 질감의 머리카락을 보여주는 아래 사진은 전체적으로 따뜻하고 중성적인 색감이다. 금발로 염색해봤거나 원래 금발이라면 실생활에서 보색 이론을 경험했을 것이다. 보라색 샴푸나 염색약은 탈색된 머리카락과 금발, 특히 백금발의 노란색을 없앨 때 사용된다. 이와 같은 방식으로 금발에 해당하는 색상 견본을 만들었다.

특징 그림으로는 색채 팔레트에 담은 모든 색상의 머리카락을 한 올씩 나타내려고 작은 붓으로 얇고 긴 선을 나란히 그렸다.

> **표현 기법 노트** 조색 과정은 몇 가지 추가 사항을 빼면 피부색을 만들 때와 비슷하다(136쪽 참고). 금발과 갈색 머리카락은 크림빛이 도는 기조색에 검은색을 각각 다른 양으로 섞고, 적발은 기조색에 빨간색 및 주황색 계열을 좀 더 섞는다.

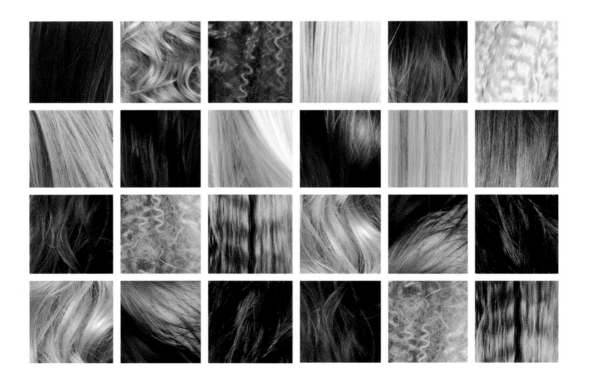

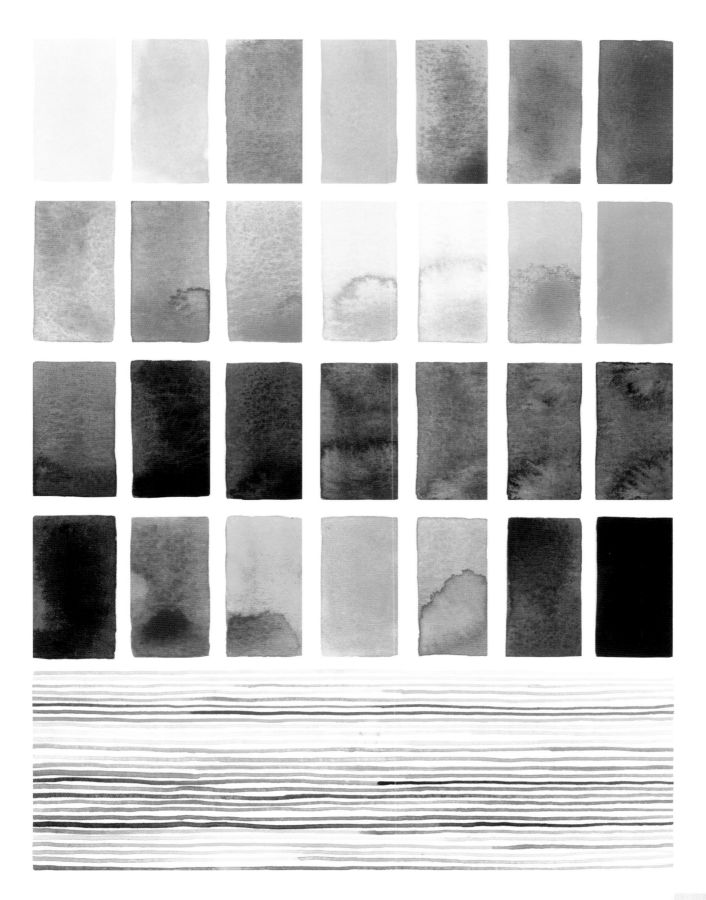

그림 도안 견본

난색의 조합과 한색의 조합이 어떻게 다른 감정을 불러일으키는지를 실험할 때 아래의 그림 도안을 사용하면 된다. 21쪽에서 내가 예시로 그린 그림을 확인할 수 있다. 밝은 색감과 중성적인 색감의 차이 또는 두 단색 조합의 차이를 확인해보고자 할 때도 이 도안을 사용할 수 있다.

그림 도안을 수채화 종이에 옮기려면 이 페이지를 100퍼센트(실물 크기)로 복사하고 도안 종이의 뒷면을 심이 무른 연필 또는 B 연필로 색이 잘 묻어나올 만큼 진하게 칠한다. 도안 종이를 수채화 종이에 올려놓고 모서리에 마스킹 테이프나 잘 떼어지는 테이프를 붙여 고정한 뒤 볼펜이나 젤펜으로 외곽선을 따라 그린다. 도안 종이를 떼기 전에 한쪽 모서리를 들어서 빠트린 부분이 있는지 확인한다.

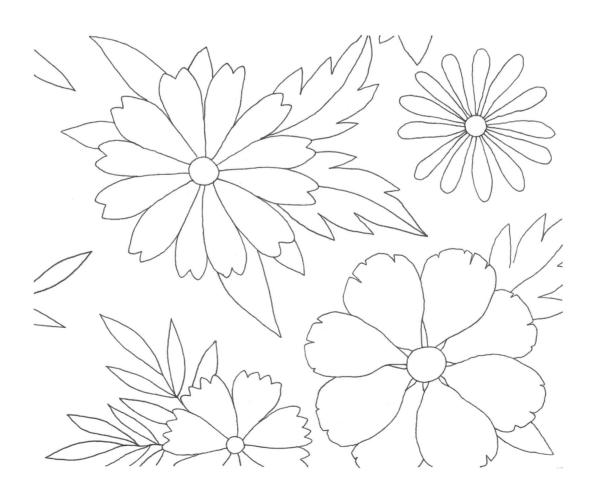

참고 자료

초급자를 위한 수채화 정보

더 많은 정보는 『*Creative Watercolor: A Step-by-Step Guide for Beginners*(나 혼자 그린다, 수채화)』에서 확인하기 바란다.

그 외의 수채화 정보

스킬셰어나 스페인어를 하는 사람들은 도메스티카에서 온라인 수업을 듣는 것을 추천한다.

www.skillshare.com

www.domestika.org

수채화 재료

이 책에 쓰인 영감 보드는 캔손 XL 중목 수채화 종이를 사용해서 만들었다.

en.canson.com/xl-series-pads/xl-watercolor

기본 색상환 www.colorwheelco.com

이 책에 언급된 수채화 물감 브랜드

다니엘 스미스 www.danielsmith.com

닥터 마틴 www.docmartins.com

홀베인 www.holbeinartistmaterials.com, www.holbein.kr

크레머 피그먼츠 shop.kremerpigments.com/en

쉬민케 www.schmincke.de/en.html

시넬리에 www.sennelier-colors.com

윈저 앤 뉴튼 www.winsornewton.com/row

감사의 말

창조하는 삶을 살게 해준 모든 상황에 매우 감사하다.

성인이 되어서 보니 자유를 누리고 여행을 다니며 표현하고 예술을 할 수 있는 환경에서 성장했다는 사실이 얼마나 특별한지를 깨닫는다. 어린 나이에 넓은 시야로 세상을 볼 수 있게 된 것은 정말 큰 선물이었다. 어린 시절부터 세계에는 여러 다른 나라와 기후, 문화가 있다는 사실을 알게 되어 지금도 진심으로 감사하게 생각하고 있다. 진정한 다양성을 목격한 경험과 내가 자란 곳과 전혀 다른 나라에는 그 나라의 방식이 있다는 깨달음은 내 안에 씨를 심었고 현재 나는 그 씨가 자라 꽃을 피우는 것을 보고 있다.

이 책을 쓰면서 다른 대륙의 도시들을 방문하고 수공예품을 구경하고 스쿠버 다이빙 같은 체험을 해보는 등 실제로 경험했던 일들의 기억을 다시 떠올리며 나를 행복하게 만들어준 주제들과 많이 마주쳤다. 이제 나이가 들고 가정을 꾸리고 보니 손주에게 물질주의가 아니라 세상을 먼저 보여주신 조부모님이 계시다는 것이 얼마나 큰 선물이었는지를 이제야 깨닫게 된다. 여섯 살 때부터 열아홉 살 때까지 여름마다 떠났던 가족 여행을 나는 절대 잊지 못할 것이다. 어떤 여행은 너무 어렸을 때 가서 전부 기억나지는 않지만 내 안의 예술가는 그 시절부터 자라기 시작했다는 것을 안다.

언젠가 나만의 가족에게 여행이라는 선물을 주고 아이들의 마음에 씨를 심어줄 수 있기를 바랄 뿐이다. 우리 지구에는 매우 섬세하고 다양한 모습이 존재하고 나는 예술보다 이 세상에 경의를 표하는 더 나은 방법을 알지 못한다.

엄마 기예Guille와 아빠 메모Memo께 감사를 전한다.

저자 소개

『*Creative Watercolor: A Step-by-Step Guide for Beginners*(나 혼자 그린다, 수채화)』(Quarry Books, 2018)의 저자 아나 빅토리아 칼데론Ana Victoria Calderón은 멕시코와 미국의 복수 국적을 가진 수채화 화가이자 강사이다. 그녀는 정보 디자인 전공으로 학사 학위를 받았으며 평생 교육원에서 순수 미술을 공부했다. 그녀의 작품은 미국과 유럽 전역의 소매점에서 판매되는 다양한 상품에서 찾아볼 수 있다. 아나는 오프라인 워크숍을 열고 멕시코 툴룸에서 창의 미술 수업을 운영하며 유럽 전역에서 여름 수채화 워크숍을 주최한다. 온라인 학습 커뮤니티인 스킬셰어Skillshare에서 최고의 강사로서 6만 명이 넘는 학생들을 가르치고 있으며, 또한 도메스티카Domestika에서도 스페인어를 구사하는 수천 명의 학생들을 지도한다. 그녀의 작품은 인스타그램(@anavictoriana)과 유튜브(Ana Victoria Calderon), 페이스북(Ana Victoria Calderon Illustration)에서 더 많이 볼 수 있다. 아나는 멕시코 시티에서 남편과 세 마리의 고양이와 함께 살고 있다.

찾아보기